造形（一）

林銘泉 著　三民書局

FORM

國家圖書館出版品預行編目資料

造形(一) / 林銘泉著.－－初版三刷.－－臺北市；三
民，民91
　　面；　公分
　參考書目：面
　ISBN 957－14－1965－5　（平裝）

　1.美術工藝－哲學，原理

962 82000916

網路書店位址　http：//　www. sanmin. com. tw

© 造　　形　（一）

著作人　　林銘泉
發行人　　劉振強
著作財
產權人　　三民書局股份有限公司
　　　　　臺北市復興北路三八六號
發行所　　三民書局股份有限公司
　　　　　地址／臺北市復興北路三八六號
　　　　　電話／二五○○六六○○
　　　　　郵撥／○○○九九九八——五號
印刷所　　三民書局股份有限公司
門市部　　復北店／臺北市復興北路三八六號
　　　　　重南店／臺北市重慶南路一段六十一號
初版一刷　中華民國八十二年五月
初版三刷　中華民國九十一年二月
　編　號　S 96002
　基本定價　捌元捌角
行政院新聞局登記證局版臺業字第○二○○號

　　近年來，國內的設計科系已陸陸續續地在許多大專院校設立，特別是一些新成立的大專院校，使得沈寂多時的設計相關領域再度蓬勃發展。通常設計科系的設立，其所需要的軟硬體設備投資遠超過其他科系，即使是就讀的學生亦復如此，所謂「工欲善其事，必先利其器」，正是對設計科系之所以如此耗費作了最佳的注解。也因此，過去曾有不少設計機構的經營難以為繼而停止發展者，此與今日一下子新設立十數個科系乃至研究所的情況，實有相當大的差別。推究其原因，除了由於社會的變遷，使得人文科學受到重視外，仿冒的問題可說是最直接的一項誘因。仿冒曾經協助加速國內經濟的成長，但也使國人受到國際間不名譽的指責。國內為了消除仿冒以提昇國際地位，除了對仿冒者加重處罰外，尚有著作權法、專利法與商標法等的頒訂與修改，乃至工業設計法的擬訂。這一連串的措施無異讓社會大眾正視設計的重要性，而且體會到國內設計人才的大量需求，因而促成了設計科系與相關研究機構的設立。

　　設計這一名詞已經被廣泛地用於科學、工程、技術、建築與藝術，故關於設計，就有許多不同的定義、觀點與原理。然而，儘管設計的本質因領域的不同而有所差異，一般均認為設計是藝術、科學與數學形式之適當混合活動。設計對商品或商業方面的表達基礎，主要是源於所謂的造形或構成。本書引用造形一詞係依教育部頒布之課目名稱。造形的內涵著重在二度空間與三度空間的形態表達，本書則偏向二度空間的探討與介紹。基本上，二度空間與三度空間的構成

原理都是互通的，若有區分則在於平面與立體的表達方式。

目前，有關設計方面的參考書籍，特別是基礎造形方面者，比起筆者求學時多得多，不但在書的印製方面有顯著的改善，甚至在書的內容上，亦有相當高的水準。這種資源愈豐富，對學習者的學習興趣與設計能力愈有幫助。基於此，筆者對於三民書局委託撰寫此書一事，曾感到猶疑，蓋因市面上類似而品質優良的書籍多不勝數，然市場上的需求量又那麼有限，實無多餘的空間再接納拙著。不過，筆者經過再三考量及參閱這些參考書後，認為每一本書均各有特色，而學習者若能多方收覽，則對設計的認識與創意的培養均有正面的功效，特別是剛踏入設計領域者，故決定撰寫一本另有特色的基礎設計方面之參考書。本書編著的特色在於讓學習者體會到任何一個構圖的發展都應該遵循造形的基本原理或原則，否則難以確保構圖的品質。筆者之所以希望本書具有這樣的特色，主要是基於筆者從事設計實務與教學工作多年的深切感受。一般說來，學習者構圖時先入為主的觀念很重，對於構圖表達所作的解釋常是相當牽強；同樣的情況亦發生在多數的設計師身上。這種現象反應了從事設計工作者經常忽略了設計背後的造形原理。筆者認為一位設計師單是憑參閱許多優良產品型錄，來啟發構思的發展是不夠的，造形的原理與原則才是最重要的原動力。

本書編寫的方式，除了一般造形原理與原則的介紹外，同時著重於提供學習者系統化的造形表現技法，希望藉著這些方法的有效運用配合造形的原理與原則，協助學習者表現

出許多有創意的優良構圖。有關造形的表現技法相當多，而且多半是我們認為簡易可為或習知者，但卻忽略了加以應用。事實上，構圖時只要能夠符合其基本原理，那麼一種或多種混合的技法都可能表現出良好的效果。無論是習知或自創的技法都是可行的方式。本書便是針對各種造形的原理與原則，試著彙集一些常用的技法，讓學習者充分瞭解構圖的要領。一旦對所介紹的各種技法都已有較深刻的認識，學習者便能靈活地結合數種技法或自創技法以表現構圖的特色。

　　本書的內容主要分成三部分共有九章，其中第一部分有二章，分別介紹造形的本質與發展歷程及其基本原理；第二部分有六章，分別介紹造形的七個要素：線條、形、形狀、空間、明暗度、紋理與色彩；第三部分有一章，係提供一些與本書內容有關的習作給學習者參考。有關構成造形、原則及技法的介紹，均輔以圖片為例詳加說明，希望藉著圖文的配合，讓學習者體認到構圖的發展是有理可循而非憑空創造。至於習作方面，則僅針對所介紹的七個造形要素提供典型的練習機會，學習者除了從中認識造形的要領外，前面各章節內的介紹，亦有許多值得作為習作的素材。筆者認為要培養良好的設計涵養，在多方瀏覽名作之餘，自我的練習才是最重要的，而且也不至於造成眼高手低的現象。

　　最後，筆者對於本書得以順利完成與付印，應感謝三民書局的支持與筆者許多同仁的協助，以至於許多朋友對本書的期待。不過由於造形的領域很廣，牽涉到的理論與技法很多，實非筆者及本書篇幅所能涵蓋，希望讀者能體諒，並藉

著其他相關書籍的參考得以補充。另筆者編著本書時，因時間倉促與才疏學淺，雖持嚴謹審慎的態度，仍有疏漏錯誤之處，尚請讀者及學者專家不吝指教，以待改正爲禱。

林銘泉　於國立成功大學工業設計系
一九九三年四月

目次

第九章

• 造形工作室實務演練 • 151

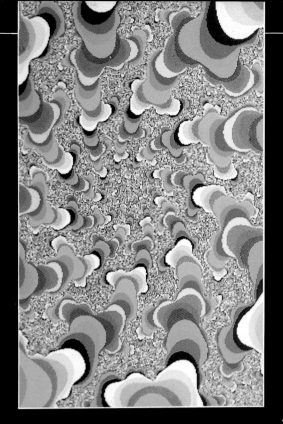

第一章

緒論

我們日常生活裡，其所見到周遭的一草、一木、或一物，除非是人為的複製，否則幾乎很少有兩件東西是相同的。也就是說，基於「天生我物，必有所用」的法則下，每一件物品都有其特徵與特質，即使是同類或相互近似的物品也會各具有獨特的風格。這一獨特的風格甚至可以透過該物品的外表展現出來；而該物品的外表便是一般所謂的「形狀（Form）」。我們每天所接觸到的形，種類繁多，不過與我們較為息息相關的形，則是一般通稱的商品（Merchandise）或產品（Product）。所謂商品，係指具有完整構件組合且可作交易的物品，而基於大量生產（Mass Production）的前提下，保證物品以最經濟、最有效的方式執行所具備的功能（Function），同時亦展示該物品的外觀（Appearance）與適用性（Fitness），特別是物品構件整體組合後，讓人所感受到的印象（Image），如圖1所示。

由於商品必須在市場上流通，其流通的時間長短，即為所謂的商品壽命期（Life Cycle）。商品的壽命期受到許多因素的影響，一些功能要求較為簡單或形較為單純的商品，時常很快地從市面上消聲匿跡；但也有些商品則重新改頭換面，繼續出現在市面上。一般說來，科技的進步與資訊的通達，已使商品的製造技術達到成熟的階段。因此，商品若想在市場上佔有一席之地，商品的形則扮演著相當重要的角色，功能性較簡單的商品，更是以商品的形來訴求其特色。基本上，商品的形在同類中，應儘可能避免有近似的地方，以防止人們造成混淆。若不幸有上述現象發生，則須以其他方式補救，以表現出彼此間之差異性，如圖2所示的市售牛奶罐，其形狀大同小異，故只好以印製或貼附的標籤（Label）來區別各自的品牌。商品的形若有與其他商品的形相互近似的地方是件非常危險的事，尤其是今日許多新

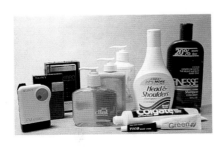

1

日常習見的各式商品

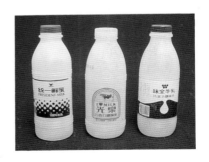

2

市面上習見的相互近似
的牛奶罐

穎的商品都有專利的保護，故任何有意的近似，都將構成仿冒的行為。因此，如何確保每一件新推出的商品都有特色，或者說賦予新商品獨特的性格或名稱，是件重要的工作。這種使商品表現特異新穎性的作為便是所謂的「造形」。顧名思義，造形便是運用技法、智慧、經驗與直覺意識的反應，創造出與眾不同的物品之形。設計師對於商品的形極為重視，並且將之列為設計的主要工作之一。

表現物品之形的方式有很多種，如繪畫、雕塑、攝影、不同機件或構件的組合，乃至於電腦繪圖等，不過從藝術的觀點而言，可以分為兩種形態，即二度空間之形狀（Two Dimensional Form）與三度空間之形狀（Three Dimensional Form）。二度空間之形具有長度（Length）與寬度（Width）之特徵；而三度空間之形則增加了深度（Depth）之特徵，如圖3所示。二度空間的造形表達雖然受到使用素材的限制，但是透過適當的技巧轉換，仍可使其形具有三度空間的效果。這種技巧轉換的功夫，主要是利用人們視覺感受（Visual Sensation）的微妙特性，使人們認知其為三度空間之形，所以二度空間之造形與三度空間之造形，二者關係密切且相輔相成。本書撰擬的主要構架，將以二度空間的造形作為探討的主要對象。作者認為具備二度空間的造形基礎，必然可以使三度空間的造形更為出色，因為三度空間之形正是由二度空間之形所組合而成，這可由圖3明顯看出。

3 │ 二度空間之形與三度空間之形的表現及相互關係

第一節
造形的本質

造形是一種人們意識的表達（Ex-　pression），其成形的過程係經由外界相

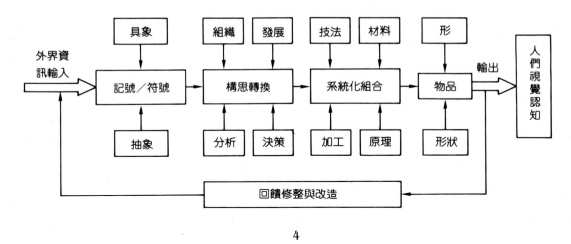

關資訊的輸入（Input），並爲設計師據以透過各種決策程序（Decision Process），將無論是具象（Embodiment）或抽象的（Abstract）記號（Sign）或符號（Symbol），運用各種有關的可行解決方式，予以合理的系統化組合，而產生所謂的形（Shape）或形狀（Form），其造形的發展歷程如圖4所示（中文8。編案：此指參考書目中文部分第8條，英文、日文同）

圖4亦說明設計師在進行造形設計時，其所產生的一些最好的思路都是無法以文字方式來表達。爲了使造形的創意能夠有效地表現出來，通常都會藉助一種視覺語言（Visual Language）來說明創意的設計元素（Design Element）間之相互關聯性，如線條對線條、形對形、或色彩對色彩等。所以，設計師基本上係透過設計元素的適當組合去創造新的形或形狀。換句話說，任何一種物品都可運用設計元素

予以表現，這正是視覺語言最主要的特性，而這一特性便是利用人們觀視的錯覺（Visual Illusion）現象所得到的效果。設計元素包括線條（Line）、形（Shape）、形狀（Form）、空間（Space）、紋理（Texture）、明暗度（Value）與色彩（Color）七種，如圖5（英文1、2、3、14、15）所示。

5　設計要素：線條、形、形狀、空間、紋理、明暗度與色彩

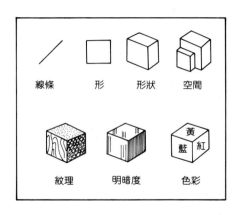

有些學者專家則把點（Point）視爲設計元素，且當作造形的起始要件。不過由於許多點的集合構成一線條，如圖6所示；而當點的面積變大時，則可視爲形，如圖7所示。因此，本書將不考慮談論點設計元素的特性。

●●●●●●●●●●●● 許多重疊的點集合
▬▬▬▬▬▬▬▬▬ 實線條
● ● ● ● ● ● ● 有間隔的點集合
■ ■ ■ ■ ■ ■ 虛線條

——— 6 ———
點與線條之關係

● 面積很小之點

● 面積很大之點
可視爲形

——— 7 ———
點與形之關係

七種設計元素裡，線條是人們發展視覺圖像最簡單的一種方式，也是造形設計的起始步驟。當線條的適當組合與連結，便形成一平坦的形；而數個形置於一空間且具有長、寬與深度特性時，形狀便自然產生。若干形狀的配置使我們感受到各個形狀間之前後左右關聯性時，空間的表現則顯得強烈而超越形狀的特性。設計元素的紋理特性提供一種表現物品外部的細微觸感，紋理的充分運用使得物品與物品間的差異性能有更寬廣的區分。明暗度——明亮與暗淡的程度，進一步使形、形狀、空間與紋理的發展能符合自然現象，以改善造形的實體表現。最後，當設計元素裡的色彩加入造形時，其所創作的實體不但能滿足我們的視覺感受，而且該實體亦接近我們的現實環境。因此，七種設計元素的充分運作將可協助設計師靈活地從事二度空間與三度空間的造形活動。

二度空間造形與三度空間造形的最大差別在於我們臨場的視覺與觸覺感受。圖8裡的物品係分別安置在一個具三層方形展示板的櫃子裡，而擺設於一房間的地板上，此一景象給我們的感覺正如同我們在

陳列於—展示櫃的物品
8 （引自 *European Window Displays*, p.65）

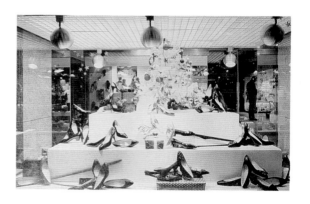

某一家商店選購物品所看到的一隅，我們不但可以在擺設的物品周圍走動觀視，而且也可以拿起物品作細部的觀察與觸碰，以確定物品是否為我們所欲購買者。這種使我們親臨物品現場而與物品有接近的情景，便是三度空間造形表現的特徵。

擺設於公園或街頭的雕塑作品供人們觀賞與接觸，亦是屬於三度空間的造形特性，如圖9所示。但是，這些自現場拍攝下的自然景觀而借助照片或圖片顯示出來的方式，則屬於二度空間的特性。換句話說，我們生活的周遭事物係屬於三度空間的世界。其一般所見的雕塑與產品等即為三度空間造形的範疇；至於照片與圖畫等，則為二度空間造形的範疇。不過，二度空間的造形，仍可運用設計的元素和原則創造出讓我們感受到具三度空間的物品。有時，二度空間的造形又稱為平面造形或平面設計；而三度空間的造形又稱為立體造形或立體設計。

二度空間的造形基本上係在一平坦的框架內表現圖形且只有長度與寬度的特質，這種表達方式即為平面圖畫（Picture Plane）。一般說來，表達二度空間的平面圖畫有三種形態，即繪畫構成（Pictorial Composition）、平板構成（Flat Composition），及自然互相影響之構成（Spontaneous Interaction Composition）（英文1、14、15）。

1.繪畫構成

係由平面產生三度空間的錯覺（Illusion）。這種表現技巧的特性在於將深度融入只具長度與寬度的平坦圖面裡，使觀視者感覺到立體的效果。繪畫構成的應用由來已久，如早期人們將兩平行線消逝於一點的觀念引用到建築，結果產生了直線透視原理（Linear Perspective），如圖10所示。除此以外，尚有幾種技法亦

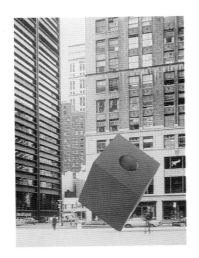

9
置於大樓外公共場所之立方形體雕塑
（引自《環境デザイン集成》第 10 卷，p.61）

10 表現立體效果之直線透視繪畫構成
（引自《中華民國專利公報》）

可應用於繪畫構成：(1)如圖11所示，利用遠物較小，近物較大的方式；(2)如圖12所示，利用遠物較淡，近物較濃的方式；及(3)如圖13所示，利用各物重疊而產生前後關係的方式。

11

遠物較小（人像），近物較大（手形）的繪畫構成
（引自《国際 CI 年鑑》2，p.237）

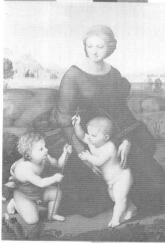

12

遠物較淡，近物較濃的繪畫構成
（Raphael, 1505；引自 *Living with Art*, p.107）

13

各物重疊的繪畫構成
（引自《ビジネス・デザイン》，p.74）

2.平板構成

係以去除深度的考慮因素，而讓觀視者由主體和背景相互陪襯的平坦關係中感受到三度空間的效果，如圖14所示。

14

主體與背景相互陪襯的平板構成
（學生作品）

3.自然互相影響之構成

係利用設計元素之相互影響，而使人們感受到事實上不存在的圖像，如圖15所示。應用自然互相影響之構成的方式除了以線條表現外，尚可包含色彩與形等技法。

15

利用由線變化而產生動感的自然互相影響之構成
（學生作品）

造形在創作上雖然區分為二度空間與三度空間兩種，不過從學域上來看，則有純美術（Fine Arts）或視覺美術（Visual Arts）與應用美術（Applied Arts）之分（英文1）。一般所謂的純美術包括繪畫、油畫、印刷、與雕塑；至於應用美術，則包括室內設計、景觀設計、服裝設計、工業或產品設計、商業設計與廣告設計等。另外，諸如編織與陶瓷等由手工製成者通常稱之為手工藝。無論純美術、應用美術或手工藝，都是以設計元素：線條、形、形狀、空間、紋理、明暗度、與色彩來發展，只是不同領域，如雕塑和商業設計，在發展的過程中可能受到不同因素的影響。比如說，以觀眾這一因素來看，雕塑的觀眾可能只有作者或少數幾個瞭解其創作意義的人；但是商業設計基於商業上的交易行為，其訴求的對象可能是相當龐大的觀眾。當然，觀眾在品味與習性上的變化也會受到一些因素的影響，如收入、教育、居住地區、職業與年齡等。因而，在作造形時，對於上述的影響因素必須予以慎重地考量。

第二節
造形的發展背景

造形的演變可說是和人們的歷史發展有密切的關係，因此要瞭解各時期的造形特色，需要從歷史資料中去探討，不過這樣的作法可能費時而不經濟。事實上，設計師對造形的認識可以先從近代的發展史著手，特別是產業革命以來最接近我們年代的這一個世紀，即二十世紀。此因產業革命對人們最深的影響在於商品的大量生產，而大量生產的商品形狀又受到科技的快速發展有所改變。若將造形的發展，以西元1900年作為研究的分界線，則西元1900年前後的造形文化，其彼此間的差異性分別在於西元1900年以前的造形著重在個人的創造活動；而西元1900年以後的造形則著重在社會經濟、技術與限制條件等方面的考慮（英文4）。換句話說，西元1900年以前，由於手工業較機械化工業更為發達，個人主義味道較濃，所以單件式的創作品較為盛行，如繪畫、雕塑、手工藝品等；西元1900年以後，受到產業革命思潮的影響，自動化大量生產、競爭市場、與社會生活型態的改變，使得造形的理念有了顯著的轉變，即使是純美術方面的作品，在作風上亦與西元

1900 年以前有相當程度的差異。這一轉變的特色便是將現實的生活環境融入造形裡面，藝術家把創作的素材朝向日常生活的景物去攝取，而不再局限於嚴肅和端莊的宗教或貴族式生活的描述；設計師也開始著手平民化的商品設計。雖然西元1900 年前後的造形特性有所不同，但在視覺化與人性化的造形程序考量方面，還是有其相似之處。今分別就西元 1900 年以前、西元 1900 年至 1920 年、西元1920 年至 1940 年、西元 1940 年至 1960年、西元 1960 年至 1980 年、及西元1980 年以後等六個時期（英文 4、5；日文 3、4、6、7、8），造形的發展特性作一說明，以利未來造形的推展。

一、西元 1900 年以前之造形特性

在西元 1900 年以前的時期，多半的造形均表現出權威與權力的象徵，如圖16 與圖 17 所示。此一時期的造形傾向於認同應用美術或工匠品味，而且被認為可透過技術層面與組織化的限制條件來進行創作，並不一定僅表現單純的裝飾性應用美術型態。

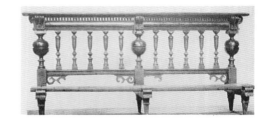

16

十七世紀教會之長椅
（引自 *The Style of the Century*, p.10）

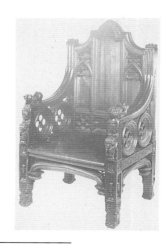

17

十九世紀君王座椅之形態
（引自 *The Style of the Century*, p.15）

二、西元 1900 年至 1920年間之造形特性

西元 1900 年至 1920 年間受到亞當史密斯大量生產（Mass Production）經濟理

論的影響，造形傾向於以發展大量生產與
大量消費的市場型態爲主。在這一時期，
以汽車工業爲前導的造形發展已逐漸建立
在產品標準化的觀念上。換句話說，商品
的造形透過大量消費市場的運作，已促使
大眾品味能接受標準化與機械化的產品。
這種型態的轉變，使一般人認定「機械式
的美學即爲好的造形」，所以在機械式的
美學即爲好的造形誘導下，現代化機械、
電機與電子產品如自行車、汽車、縫衣
機、除草機與一般桌椅等相繼被推出，圖
18至圖22說明這些產品的形狀特徵。

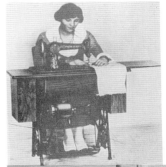

20
1911 年出品之
勝家縫衣機
（引自 *An
Introduction to
Design and
Culture in
the Twentieth
Century*, p.24）

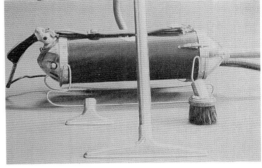

21
1918 年出品之電動式
真空吸塵機
（引自《製品開発とデザイ
ン：その優れた100選》，
p.32）

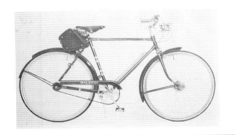

18
1905 年出品之自行車外形
（引自《製品開発とデザイン：
その優れた100選》，p.24）

19
1908 年出品之福特 T 型汽車外形
（引自《製品開発とデザイン：その
優れた100選》，p.27）

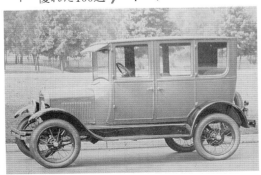

22
1918 年出品之椅子
形態
（引自《アメリカン・デ
コの楽園》，p.119）

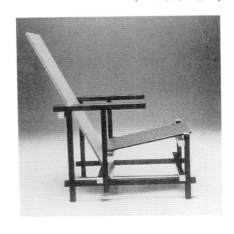

三、西元 1920 年至 1940 年間之造形特性

　　西元 1920 年至 1940 年期間，由於商品市場特別活絡，因而建立了商品造形多樣化（Diversification）的觀念。所謂多樣化即同一類型之商品有多種近似形態而各具特別差異性，如同樣形狀而色彩不一樣、細微之形狀變化與部分功能增減等。由於商品造形多樣化的社會環境，促使設計宗派包浩斯（Bauhaus）運用基本或單元化的造形形態於大量生產之商品。簡化商品造形的結果不但改變過去以各種不同構件拼湊而成機械化產品的觀念，同時加強了整體形狀上的造形考量。如此，利用新材料（如鋼管與各種塑膠材料）及抽象化的造形融入於機械式美學的作法，提供設計師更好的造形發展空間。工業設計（Industrial Design）的名稱便是在這種背景下被明確界定出，即工業設計係藝術、工程與市場研究三者的綜合，其工作的宗旨在於提昇產品之期望價值與方便性（英文 13）。基於造形依附於機能（Form Follows Function）的理念，工業設計師運用消費者心理學及加強造形、色彩與紋理之美感，以強化商品的形象。圖 23 至圖 28 說明此一時期之一些典型產品的特性。

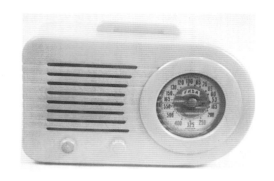

23　1934 年出品之收音機形狀
（引自《アメリカン・デコの楽園》，p.71）

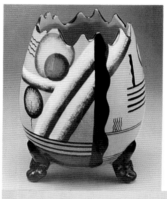

24　1930 年出品之陶瓷花瓶
（引自《イタリアン・デザインの創造》，p.37）

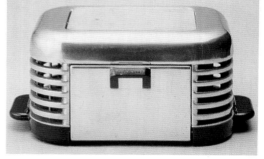

25　1936 年出品之烤麵包機造形
（引自《アメリカン・デコの楽園》，p.66）

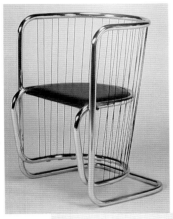

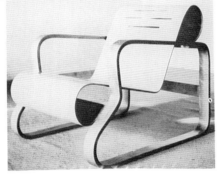

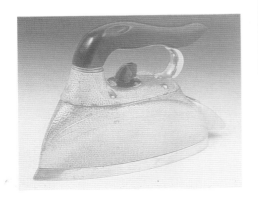

四、西元 1940 年至 1960 年間之造形特性

　　塑膠的應用在西元 1940 年至 1960 年期間可說是發揮到極致，人們對於塑膠的特性已能充分掌握，並且在大量生產的產品中表現出簡潔化的美感，也因此開創了所謂的塑膠藝術觀。在這一時期的另一個特色便是自己動手做(Do It Yourself)運動的盛行。由於消費者導向的產品設計(Design for Consumer)逐漸朝向本土性與國際性兼顧方面發展，造形所要考慮的問題愈來愈複雜，因而產生所謂的黑箱式(Black-Box)之設計程序。黑箱式的設計程序係指設計問題經確認後，設計師以自己本身的知識、經驗與直覺作自我的分析、綜合與評估後，產生設計的解答。也就是說，設計的過程均由設計師主導，別人無法瞭解設計的解答是如何產生的。腦力激盪術(Brainstorming)的運作便是典型的黑箱式設計程序。除了上述的造形特性外，強調新功能主義(New Functionalism)的設計師們經過一番努力後，終於把過去機器美學的觀念從建築與應用美術傳輸到產品設計，因而界定了當時所謂好的形狀(Good Form)係以有機幾何、簡潔和堅韌等特性的造形方式為主要依歸。這種新功能主義所著重的視覺化造形設計

亦廣泛地應用於大量生產的產品，圖29
至圖33說明這一時期的造形特色。

29

1950 年代表現多種色
彩之花瓶
（引自《イタリアン・デザ
インの創造》，p.30）

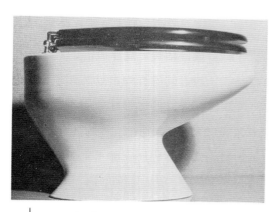

30

1954 年出品，以硬質
陶土與塑膠材料表現有
機曲線特性之馬桶造形
（引自《製品開發とデザイ
ン：その優れた100選》，
p.94）

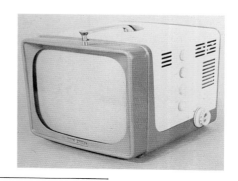

31

1955 年出品之電視機
造形
（引自《製品開發とデザイ
ン：その優れた100選》，
p.98）

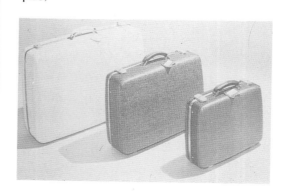

32

混以皮料、塑膠及金屬
材料所設計之皮箱
（引自《製品開發とデザイ
ン：その優れた100選》，
p.87）

33

以 PE 塑膠材料設計之
家庭式食物攪拌機
（引自《製品開發とデザイ
ン：その優れた100選》，
p.104）

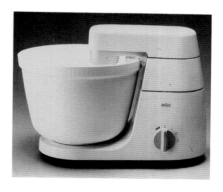

五、西元 1960 年至 1980 年間之造形特性

西元 1960 年至 1980 年間受到石油危機和生態問題的影響，塑膠材料的產品不再有昔日的風光，促使設計師們繼續追尋新材料，最後又回歸到金屬材料的應用。在此一期間，造形上的理念有許多突破性的發展。一羣設計理論家試圖擺脫功能主義的陰影，而重新發展一套新的設計準則，即以形象、式樣和流行來取代理性與道德判斷方式的產品設計，因而促成了 POP 設計乃至於後現代主義（Post-Modernism）的設計。小型化（Miniaturization）的造形便成爲這一時期的特色，甚至於還有提出「小即美」（Small is Beautiful）的造形哲理（英文 4、5）。

由於這一時期過於重視符號語言和式樣的表達，Victor Papanek（英文 13）在他的《爲現實社會而設計》（*Design for the Real World*）（1973；1984）一書裡，強調設計在現代社會所扮演的角色，係設法在大量生產與大量消費的產品設計上考慮社會與道德方面不可避免的需求。於是乎，需求導向的設計（Design for Need）便成爲另一個設計的方向。諸如變成替成年人而設計的玩具卻不能真正反應兒童實際需求的設計，乃至於爲殘障者或老年人而設計的產品等。許多人們現實上的問題也因此被提出來重新評估。Papanek 認爲新一代的設計師應該是一位具有通才而非專才的技術與知識背景，並且試圖與一個團體的人們共同來參與設計的工作。需求導向的設計最具體的成效便是以人因工程（Ergonomics）爲主導的設計。這種考慮人因工程的設計觀念使造形更具人性化與合理化。圖 34 至圖 41 説明此一時期的造形特性。

34

1970 年出品之普普（POP）藝術拳擊手套形沙發椅
（引自《イタリアン・デザインの創造》，p.117）

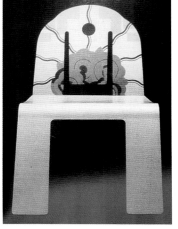

35

1984 年出品之普普（POP）藝術椅子形態
（引自《イタリアン・デザインの創造》，p.106）

36 1960 年代出品強調小
即美的流線型汽車
（引自《世界のグラフィッ
クデザイン》4，p.168）

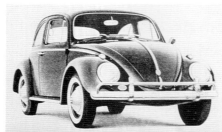

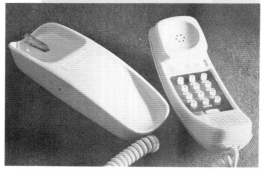

37 1965 年出品之第一部最輕巧
且最流線型之電話機
（引自《製品開発とデザイン：そ
の優れた100選》，p.124）

38 1978 年出品之旅行用
且收藏方便的牙刷
（引自 Design in Plastics,
p.120）

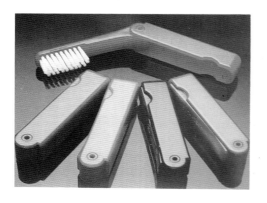

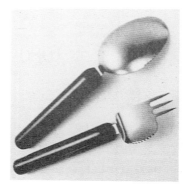

39
考慮殘障者
之多用途人
因工程餐具
設計
（引自 An Introduction to
Design and Culture in the
Twentieth Century, p.195）

40 考慮人因工程之汽車內
部配置形態圖
（引自 The Style of the Cen-
tury, p.167）

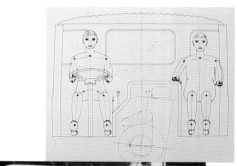

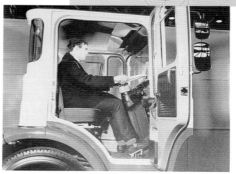

41 圖 40 之實體汽車內部
操作與格局
（引自 The Style of the Cen-
tury, p.167）

六、西元 1980 年至現在
之造形特性

西元 1980 年至現在的造形發展,大
致上仍沿襲西元 1960 年至 1980 年時期的
一些特性。不過由於電腦軟硬體科技的快
速進步,使得造形受到相當程度的影響。
這一個影響的主要因素乃在於電腦圖學
(Computer Graphics)與電腦輔助設計
(Computer-Aided Design)的普及性與易
學性。透過電腦圖學與電腦輔助設計的運
用,許多過去曾須由設計師費很大功夫始
能產生的構想形態,都可以很快地被發展
出,甚且超越了設計師的能力。不但如
此,電腦圖學與電腦輔助設計尚可產生許
多設計師不易想像出的造形構圖。圖 42
至圖 45 說明電腦圖學與電腦輔助設計的
造形能力。

43 | 利用電腦表現的繪畫構圖
(引自 *Computer Graphics
for Designers and Artists*,
p.219)

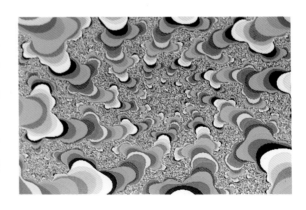

44
利用電腦表現錯覺式空
間之構圖
(引自 *Fratal Programming
in Turbo Pascal*, p.291)

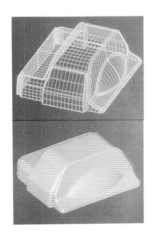

42
電腦輔助設計之形態(自
上至下,分別為線狀構
圖、產品構件與
Phong 明暗構圖)
(引自明模公司產品型錄)

45
利用電腦進行包裝設計
之表現能力
(引自景興電腦科技公司產
品型錄)

電腦圖學與電腦輔助設計的發展，確實使設計師在造形上的能力與效率大爲提昇；而電腦輔助設計應用到製造系統的結果導致於電腦整合製造系統（Computer-Integrated Manufacturing, CIM）觀念的形成。爲了要使電腦整合製造系統更有效率，工程師與設計師開始尋求合理的造形與設計原則，以協助提昇產品的品質。美國麻省理工學院機械工程系蘇教授首度提出所謂設計公理（Design Axioms）（英文11）。蘇教授所提出的設計公理有二個，即(1)獨立性公理：產品設計時所要考慮的機能應儘可能保持獨立；與(2)資訊公理：設計所要表現的資訊內容（無論是產品機能或構件數目）儘可能愈少愈好。圖46說明基於上述兩個設計公理所設計的一個具開罐與開瓶功能之造形。

46

符合設計公理，而具開罐與開瓶功能之產品

除了蘇教授所倡導的設計公理外，從品質觀點來考慮設計與造形的論點亦正發展中。所謂設計導向的品質（Design for Quality）即利用統計實驗設計的理論去探討產品的每一構件與機能在合理品質要求下所可能改變的範圍。這種設計導向的品質原理，將可使設計師瞭解發展某一產品時，其可能產生的造形與機能。

電腦整合製造系統的發展，固然成爲此一時期的造形特色，但是人類社會高度科技化的結果，似乎加速使自然生態與環境的惡化。設計師們有鑑於此，乃倡導所謂的綠色設計（Green Design）（英文12）或改善環境的設計（Design for Environment）。基本上，綠色設計或改善環境的設計在立場與觀點上並不與電腦整合製造系統相違背。因爲設計在滿足消費者需求的現狀下，依然要藉助高科技來設計一些符合環境維護要求的新產品，比如說，利用回收後的一些廢棄物作爲造形或設計的材料，及利用太陽能作爲新產品的主要能源等方式來減少垃圾的存量或污染的程度。圖47至圖51說明綠色設計或改善環境的設計所可能運用的技法與造形。

47 利用薄木板設計而成之飯盒（引自 *Best of Packaging in Japan*, p.53）

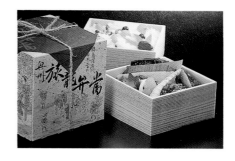

48

同時考慮包裝與販賣展
示之酒品包裝盒設計
（引自 *Best of Packaging in
Japan*, p.278）

49

利用可回收包裝用紙板
所設計之時鐘
（引自 *Package Design*,
p.73）

50

以紙料設計而表現潔淨
高雅之包裝袋及提物袋
（引自 *Best of Packaging in
Japan*, p.201）

51

利用太陽能爲動力的時
鐘
（引自 *Green Design*, p.69）

　　由以上所述六個時期的造形發展，大
致可以看出每一個時期因設計師所處的環
境與背景都不相同，其所顯示的造形亦各
有特色。身爲設計師，不但要有敏銳的洞
察力與創造力，而且更應該從歷史上去探
討設計與造形的來龍去脈，以便能在設計
與造形上有超越時空的表現。

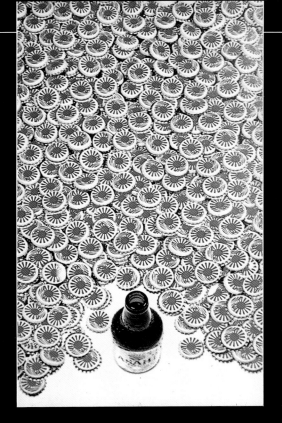

第二章
造形的基本原理

對設計師而言，認知和想像是造形的兩個主要原動力。有些設計師很直覺地運用認知和想像於造形的工作；也有一些設計師則須很自覺地去激勵他們的認知和想像以進行造形的工作。

認知是一種視覺接收的感受，而能協助人們培養與刺激想像的產生。通常一些原始的視覺資訊會被加以體驗、儲存，並供爾後創造想像的需求；想像則是一種內部的推力，能夠使設計師去體驗過去所儲存的視覺印象，及瞭解未來可能的形態。圖52說明一種自然物（老虎）的形態，

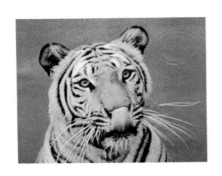

52
實際老虎之形態

圖53和圖54則是人們經由過去對此一自然物的認知而創造出代表該物的兩種想像造形。這兩個想像的造形，雖與實際形狀有所差異，但一般人均可正確地判斷出這兩個造形的代表意義。

53　抽象化之老虎形態
（引自 *Japan's Trademarks & Logotypes in Full Color*, p.91）

54
表現抽象化老虎形態之織品

基本上，認知的行為必須與視覺的成長、想像的能力和藝術的直覺緊密結合在一起，才能創造出好的形或形狀。比如說，物品的形可以透過線條、大小、結合、迴轉及交織的情形來檢視其特徵；物品的表面則可檢視其紋理、色彩、式樣及光線的狀況。所以，設計師在從事造形時不但要造出形或形狀而且是好的形或形狀，而要達到此一目標除了加強認知與想像的相互關聯性外，尚要運用一些造形的原理或原則。有關造形的原理或原則，坊

間已有不少論著值得參考，不過由於造形的活動是一件相當複雜的構思信念之表現及想像之提昇或創造，因此設計師應該多方探討及整合各種造形的原理或原則，以強化本身在認知與想像上的能力，從而技巧化與藝術化地表達造形的特徵。本章所欲介紹的造形基本原理或原則，將試圖在與坊間論著有殊途同歸或相輔相成的互補關係下，表現其特異的觀念，以協助讀者在造形上的能力培養。

第一節

形態構成原理（Gestalt Theory）

（英文 14、15）

形態構成原理源自心理學和視覺藝術領域中有關視覺認知方面的一些基本原則。形態構成原理之所以受到設計師和視覺藝術家的重視，主要是基於這些原理在邏輯上與實務上對造形的統一性與調和性的考量有很大的助益。此乃因造形的結果仍須透過人們的眼睛和頭腦的不斷組織、簡化及統一以產生一個完整的形態。所以造形給人們所展現的視覺認知究竟是(1)一個整體，還是零散的個體？如圖55與圖56所示；(2)有意義的形態，還是沒有意義的形態？如圖55與圖56所示；或者是(3)一個整體，還是分離的羣體？如圖57所示。實值得設計師加以探討並體會出造形的意義和目標，使所要創造的形或形狀能為人們接受。

55

具整體效果且呈正方形之構圖

正方形剪切後之圖形配置

56

具零散個體且無意義之構圖

57

表現上下兩個分離羣體
之構圖

依據形態心理學對人的眼睛與形態關係之研究結論認為在一個形態裡，人的眼睛只能吸收有限的不相關聯的單一個體；再者，影像初次被認知時，感受到其為一個統一的整體效果較獨立的個體更為強烈。所以，設計師在從事造形的過程中，必須考慮有效的形態構成原理，使所創造出的形或形狀能夠滿足人們的視覺需求。一般說來，利用形態構成原理造形的基本方法有六種，即一、消除法；二、接近法；三、整體式樣與紋理法；四、封閉法；五、排列與格子系統法及六、類似法（英文1、14、15）。這些方法可以單獨運用，亦可混合運用。

一、消除法

所謂消除法，即在造形時，儘量移去

不是很必要的構圖部分，而只保留最重要的構圖部分，以使構圖符合簡潔與單純的要件。通常利用消除法來表現形態的方式有二種：即1. 視覺簡化法（Visual Simplification Method）與2. 修剪法（Cropping Method）兩種（英文1、15）。茲就兩種消除法之特性略述於下：

1.視覺簡化法

當產生一個視覺表達之作品時，檢視整體形態是否會因移去某部分圖像而感覺到有所改善的現象。如有，則表示該部分圖像可以將之去除。圖58係將一些魚形體垂直掛置於一個竹編之平板上，整個構圖之面以明暗分割技法（中間之魚形體最暗，上方之平板稍暗，而平板面下方較亮）襯托出這些卵形體。這種僅以一種物品（魚形體）配以空間畫面之分割來表現構思之方式，即為視覺簡化法的運用。

58

表現視覺簡化特性之構圖
（引自《こころの造形》，
p.46）

2.修剪法

當產生一個視覺表達之作品時，以二個呈Ｌ形之寬面紙板交互疊成一正方形或長方形之框，檢視在框內之畫面是否感覺到視覺效果最佳。若是，則以該畫面為其構圖；若不是，則繼續嘗試不同位置，以尋求一個最理想之構圖。另外一種簡易的修剪法即以手掌遮住部分畫面，並檢視整體形態是否有所改善。若有，則去除手掌遮住部分的畫面；若無，則繼續嘗試不同部位之畫面，直至認為整體形態已無法再作進一步之改善為止。

二、接近法

所謂接近法係指構圖時，將獨立個體之畫面間的距離，儘可能接近，使得對人的視覺而言十分靠近，而可被視為一個完整的形態。利用接近法來表現形態的方式有二種：即1.邊緣靠近關係法(Close-Edge Relation Method)（英文1、15）與2.組合法(Combining Method)。茲就此二種接近法之特性略述於下：

1.邊緣靠近關係法

運用視覺羣組法則，將多量不相近的個體或小量近似的個體予以組合。其組合的方式僅為個體與個體間的接近，而非連接在一起。圖59係將一些在形、大小與位置相近似但有差異的個體以邊緣靠近關係法構成兩個狀似人像之技法。

59 表現邊緣靠近關係特性之構圖
（引自 *Design Concepts and Applications*, p.7）

邊緣靠近關係法亦可借助色彩或明暗度之表現而得同樣的效果。除此以外，邊緣靠近關係法尚可廣泛應用於圖案、紋理／式樣、視覺動感、海報，及印刷排字設計等方面，圖60至圖62說明上述之部分應用性。

60

利用凹凸圖像表現邊緣靠近關係特性之構圖
（引自 *Japan's Trademarks & Logotypes in Full Color*, p.299）

利用邊緣靠近關係法表
現視覺動感之商標
（引自 *Logos of Major World
Corporation*, p.111）

62

利用邊緣靠近關係法
於版面設計之構圖
（引自 *The Creative
Index: Artifile*, p.36）

2.組合法

將一些小個體配置於一個較大的個體
內所構成之形或形狀，以獲得較有組織與
簡化的構圖，如圖63所示的圖形顯然比
圖64表現得更有意義些。

63

利用組合法表現
整體特性之構圖

（引自 *Japan's Trademarks &
Logotypes in Full Color*,
p.16）

64

圖63之個體未考慮組合
所表現之零散構圖

依照組合法的原則，若將一些個體僅
作接觸的方式予以構圖，亦可達到類似的
效果，如圖65所示之圖形。利用接觸技
法來表現構圖的方式，可以是不同形與明
暗度的多個個體之接觸、相同形與明暗度
但色彩與紋理不相同之多個個體的接觸，
及形、明暗度、色彩與紋理皆不相同之多
個個體的接觸。基本上，以形、明暗度、
色彩與紋理等方式所作的接觸，其構圖的
整體性效果變化很大，不過依然比分離個
體的構圖來得強化很多。

65

利用相同與相近圖像作
接觸方式的組合所表現
的商標
（引自 *CI Graphics in Japan*,
p.32）

除了接觸方式的構圖外，重疊亦是運用組合法原則的技法之一。圖66至圖67說明以重疊方式構圖所產生的特殊效果。利用重疊技法構圖除考慮設計元素裡的明暗度、色彩，或紋理外透明方式的重疊構圖與三度空間物品的重疊擺設都是可行的構圖技法。

66 利用大小不一之長方形圖像作重疊、隣接，或接觸方式的組合而表現動感之構圖
（引自 *Living with Art*, p.172）

67

利用字體圖像重疊表現錯覺式空間特性之海報設計
（引自 *The Creative Index: Artifile*, p.12）

三、整體式樣與紋理法

式樣與紋理係由多量及重複的個體組合而成，爲視覺一致化的方法之一。式樣與紋理可以說是一體的兩面，其最主要的區別在於大小或比例的關係。通常將式樣視爲紋理的放大；而紋理則爲式樣的縮小。比如說，自窗外觀視一些樹葉的形，可以將之視爲一個式樣；但若將這些樹葉與整棵樹的樹葉相比，則僅能視爲紋理。式樣與紋理可以自二度空間或三度空間的任何物品或圖形以重複的方式產生，如圖68所示。用以構圖之物品或圖形亦可爲不相近似或者相近似與不相近似混合的重複方式產生，如圖69所示。

68

利用包裝容器與標籤所形成之視覺紋理，作重複配置而產生式樣效果之構圖
（引自 *International Corporate Identity 2*, p.277）

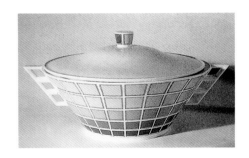

69

以相近似圖像之重複配置所形成的陶瓷容器表面之式樣構圖

（引自《イタリアン・デザインの創造》，p.110）

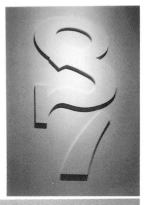

70

以熟知數字「7」與「8」之字形連接，利用封閉法所形成的構圖

（引自 *Japan's Trademarks & Logotypes in Full Color*, p.112）

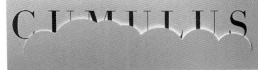

71

以熟知字母「CUMULUS」之字形，利用封閉法構圖之企業識別設計

（引自 *International Corporate Identity 2*, p.208）

四、封閉法

　　封閉法可以說是視覺羣組法的一種，其作用在於人們的認知能力。一個不完全的形態由於人的感知特質而可視為一個完全的形態。圖70所示之圖形說明由凸出部分之兩個數字所組成的形，雖然直覺上不像是「7」與「8」（7的右半部被截去，而8的左下部分亦被截去），但由於構圖係依封閉法原則為之，使得整個字體部分之形態在人們的視覺認知上，依然感覺到一個「7」與「8」字的存在。所以，封閉的運用有賴於形態的本質及個體間的組合關係。圖71亦為運用封閉法原則構圖的另一個例子。由圖上，可輕易地看出一個小寫的 i 字。

五、排列與格子系統法

　　排列係以線條作基準配置構圖之個體，而能在一整體形態上感知兩個或多個個體的存在。利用排列技法作構圖的方式有實體排列（Physical Alignment）與視覺排列（Optical Alignment）兩種（英文15）。實體排列為構圖時，整體形態由縱橫線條分割為數個區域，每個個體再以縱線條或橫棋線條作為配置的依據。圖72

所示為一整體形態被縱橫線條分割為許多大小不一之區域，而每一個區域的個體圖像則彼此均貼合於縱橫線條上所形成的構圖。相對於實體排列以有形的縱橫線條作為個體配置依據的方式，視覺排列則採無形或看不見實際縱橫線條的個體配置方式，如圖73所示。

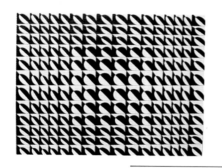

72
表現實體排列且利用圖像黑白相應之構圖
（學生作品）

73
表現視覺排列特性之人像構圖
（引自 *The Graphic Beat*,
p.161）

格子系統法為排列法的運用。基本上，格子系統法將實體排列與視覺排列方式混合使用，其表現的形態有：1.可見格子；2.不可見格子；3.硬直格子；4.有機格子與5.聯合硬直與有機格子〔英文1、14、15〕等。

1.可見格子

如圖74所示，其大小個體係經由實體形態自然可見的格子方式加以配置所形成的構圖。

74
表現可見格子特性之封面設計構圖
（引自 *Idea Extra Issue*,
p.75）

2.不可見格子

如圖75所示的版面，其圖片與文字部分之個體，係經由實體不可見的格子方式所配置而成的構圖。

75

表現不可見格子特性之
書內版面構圖
（引自 *Noah's Art*, p.40）

3. 硬直格子

　　如圖 76 所示的書架係經由直線分割
的格子方式所構成的形態。硬直格子亦可
以折線分割的方式爲之。

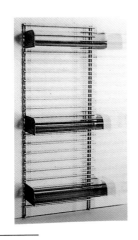

76

表現硬直格子特性之書
架（以鋼板與鐵條組合
而成）
（引自 *The Italian Design*,
p.308）

4. 有機格子

　　如圖 77 所示之形態係由曲線分割的
格子方式所構成。

77

以有機格子特性之迷宮
形態爲主要構圖之海報
設計
（引自 *Idea Extra Issue*,
p.93）

5. 聯合硬直與有機格子

　　如圖 78 所示之形態係由直線分割
（垂直部分）與曲線分割（水平部分）的
格子方式所構成。

78

表現聯合硬直與有機格
子特性之雕塑構圖
（引自 *Design Concepts and
Applications*, p.23）

六、類似法

類似法係將具有相似特徵之獨立個體作有效的羣組化配置，以達到視覺簡化與平衡的效果。利用類似法於造形的方式包含1.大小；2.形或量；3.方向及4.色彩或明暗度等特徵（英文1、2、14、15）。

1.大小

當構圖的個體具有大小相似的特質時，則彼此可視爲一個較大的視覺羣組部分。圖79所示之構圖係由八個獨立且大小相近的個體所組成，其間則由一較大的個體分離成二部分：左邊的部分由三個個體組成，而右邊的部分則由四個個體組成。雖然左邊與右邊的個體數不等，但左邊的每個個體表現的面積較多，而右邊的每個個體過於貼近故表現的面積較少，如此在整體形態上維持著視覺之平衡感。

79

利用類似法的大小配置原則所形成之構圖
（引自 *Design Through Discovery*, p.15）

2.形或量

當構圖的個體具有形或量上相似的特質時，則彼此可視爲一個羣體。圖80所示之構圖係由兩種形不相同之羣體所組成，其上方以白色背景配以黑色之鳥的形態爲主，而下方則以黑色背景配以白色之魚的形態爲主。整體造形透過形的相似特徵予以有效的羣組，並使之具有三度空間的視覺效果。

80

利用類似法的形或量配置原則，以黑白圖像相應所形成具錯覺式空間特性之構圖
（引自 *Design Dialogue*, p.59）

3.方向

利用不同線條、形與形狀所作類似之配置，其整體可能具有使人感覺係朝某方向移動的效果。圖81所示之構圖係以大小漸進且間列之橢圓形，依波浪狀曲線方式配置，卻產生令人誤認爲一股波浪由左向右或由右向左起伏波動的效果。

81

利用類似法的方向配置
原則，以大小橢圓漸層
及波浪狀配置方式，而
表現動感錯覺特性之構圖
（學生作品）

4.色彩或明暗度

當構圖之個體由於具有相似色彩或明
暗度之特質，而形成數個較大範圍的視覺
羣組所產生的分割效果。圖82說明利用
個體類似的明暗度所形成數個區域之構圖
效果。值得注意的是，若沒有羣組化的明
暗度表現，則該構圖將顯得平淡而無特
色。

本節所介紹的內容純由形態構成原理
來考量其造形的一些技法。由上述的技法
可以看出形態構成原理對造形有很大的助
益，而它所提供給設計師的一個啟示便是
造形時須考慮整個形態的簡單、和諧與統
一的特性。更重要的是造形不應該是一種
憑空想像或直覺認定的作為，因為所有好
的造形都是遵循一些原理與原則始能獲得
的效果。往後兩節將陸續介紹一些造形上
可以運用的技法，這些技法有時可以單獨
利用，有些則可以混合利用。至於這些技
法運用的時機則有賴設計師經由不斷的練
習與體會始能靈活的確認。

82

利用個體圖像的類似特
性，配合色彩明暗對比
所形成之構圖
（引自《色彩の基本と実
用》，p.120）

形態配置原理（Composition Theory）

（英文 1、14、15）

當一個構圖內的各部位個體呈現在一個完整的視覺表達裡，則這一個構圖便可謂被配置於一個圖像區域的範圍內。這種如何使構圖內的每一個體能有效地配置在一起，而產生整體形象的效果，即為所謂的形態配置原理。所以形態的配置原理便是一種用以組織各個構件個體成一整體式樣的方法。形態的配置原理與形態構成原理可以相輔相成地應用於造形方面，而使造形的效果更加出色。基本上，形態的配置原理可以與形態的構成原理同時應用，也可置於形態的構成原理之後才考慮，端視設計師的造形經驗與訓練程度而定。

形態的配置原理在應用上並不限於二度空間或三度空間，只是二度空間的配置要件與三度空間略有差異。二度空間的構圖配置除了考慮圖形（正空間）與背景（負空間）間的關係外，尚須受制於參考框（整個圖畫面的範圍）（英文 1、15）。相對於二度空間的構圖配置，三度空間則無參考框的顧慮，也就是說三度空間的構圖，其背景同時肩負參考框的功能（英文 1、15、17），因此，在配置方面的考量，三度空間顯得比二度空間更須要加強。

形態的配置原理在二度空間與三度空間造形上所扮演的角色主要在於設計傳達方面的效果。通常形態的配置原理有三種，即一、對稱性的配置（Symmetrical Composition）；二、非對稱性的配置（Asymmetrical Composition）及三、非對稱之對稱性配置（Asymmetrical Symmetrical Compostition）（英文 1、15）。

一、對稱性的配置

所謂對稱性的配置係指參考框內之圖像（正空間）與背景（負空間）透過一個中心軸而可將圖像與背景分割成二個等分的配置方法。對稱性的配置可以是由兩個完全一樣的圖形所構成，如圖83所示；或以鏡射（Mirror）效果的方式配置來構成，如圖84所示。

藝作品都是以對稱性的配置原理來考量造形的,如圖86所示。

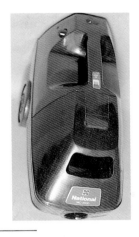

83
表現對稱性配置之構圖
(引自 *Noah's Art*, p.198)

85
表現對稱特性之國際牌
吸塵器產品

84
表現鏡射效果之中鋼商標
(引 自 *Logos of Major world Corporation*, p.148)

86
表現對稱特性之原始陶
器花瓶造形
(引自《イタリアン・デザ
インの創造》,p.26)

一般說來,對稱性的配置在構圖上的表現象徵著平衡、不變的穩定或絕對的持久,而這種配置的特性就是力求造形上的靜態與穩定。因此,對稱性的配置不但廣泛應用於二度空間的平面配置上,而且在三度空間方面的許多商品都是依循這一原理來造形的,如圖85所示。特別值得一提的是,長久以來,許多古代的雕塑或陶

二、非對稱性的配置

　　所謂非對稱性的配置係指構圖內的部分或全部圖像，其配置的方式無法像對稱性的配置方式能由中心軸等分，如圖87與圖88所示。

87
表現非對稱特性之海報設計
（引自 *CI Graphics in Japan*, p.53）

88
以人的一腿著地，另一腿擡起之圖像，表現非對稱特性之洛杉磯奧林匹克運動會海報設計
（引自 *New American Design*, p.187）

　　非對稱性的配置在構圖上的表現象徵著動感、不安定與不平衡，所以如果希望構圖能顯現活力與變化，便可運用非對稱性的配置原理來達到吸引人的效果。

三、非對稱之對稱性配置

　　非對稱之對稱性配置具有對稱性配置與非對稱性配置的特性，意即構圖的某些圖像符合對稱性配置原理，而其他部分圖像則符合非稱性配置原理。非對稱之對稱性配置可分成無意的與有意的兩種型態（英文 15）。所謂無意的非對稱之對稱性配置係指構想的原意是希望作對稱性的配置，但由於手工或加工技術不夠精密而出現不是很對稱的配置形態，但粗略觀之，仍感到具對稱性配置的特徵。這種無意的非對稱之對稱性配置常出現於兒童與原始藝術家的作品，如圖89至圖92所示。

89
表現非對稱之對稱性配置的兒童繪畫構圖
（引自《世界のグラフィックデザイン》4，p.57）

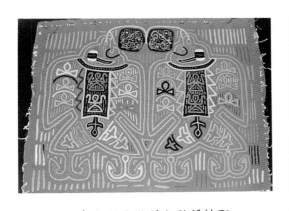

有意的非對稱之對稱性配置係指構想的原意是以對稱性的配置方式爲之，然後再將部分對應的圖像作刻意的變形，如對構圖內的部分圖像予以去除、加大或縮小、改變色彩或明暗度，乃至於以不相似的圖像更換等方式，使最後的整體形態能表現出特異性以增加吸引力。圖93至圖95說明有意的非對稱之對稱性配置原理運用的一些例子。

90 表現非對稱之對稱性配置的美國印第安織品圖案
（引自 *Design Through Discovery*, p.164）

91

表現非對稱之對稱性配置的原始包裝造形
（引自《こころの造形》, p.75）

93 表現有意的非對稱之對稱性配置的構圖
（引自《イタリアン・デザインの創造》, p.7）

92 表現非對稱之對稱性配置的原始藝術作品形態
（引自 *Design Through Discovery*, p.185）

94

表現有意的非對稱之對
稱性配置的雕塑作品
（引自 *Design Through Dis-
covery*, p.166）

95

表現有意的非對稱之對
稱性構圖的杯子造形
（引自 *The Italian Design*,
p.212）

第三節
造形的統一性原理

（英文 1、2、3、14、15、17）

　　任何一件純美術或應用美術作品裡的每一構件個體，無論是屬於審美性或功能性似乎都是很自然地聯合在一起構成一個整體的形態。這一概念已在第一節形態構成原理中述及。事實上，如果所有構件在聯合成一個整體形態的過程中，若表達良好，則其予人整體的觀感與效果將超越那些構件的組合特性。再者，設計師在進行造形時，要將構件分離並個別研究每一個構件的作法將是非常困難的一件事。因此，造形時構想的發展歷程都應該是以一整體形態的考量為主。這種以整體形態為造形依歸的觀念，便是基於形態構成的原理來強化造形的統一性功效。有關造形的統一性原理相當多，如一、類似元素之重複（Repetition）；二、差異性的變化（Va-

riety）；三、韻律感（Rhythm）；四、平衡感（Balance）；五、重點強調（Emphasis）；六、經濟性（Economy）；七、比例（Proportion）與八、動感（Movement）（中文 9、10、11、12、13；英文 1、2、3、14、15、17）等。這些造形的統一性原理提供設計師相當有價值的指導方針，但值得留意的是它們並不是絕對要遵循的法則，因為造形的要件在於設計師所要表達的是否與一般觀視者所體會的相吻合。所以，有些時候成熟的設計師便可超越上述的原理，而獲得良好的效果。本節將針對上述所提的八種造形的統一性原理作概要性的說明。

一、類似元素之重複

　　類似元素之重複是觀視者掌握構圖形態之特徵的一種最簡易的技法之一，如圖73與圖96所示。設計元素之線條、形、

形狀、紋理、明暗度或色彩均適於利用類似元素之重複。圖96便是形狀、明暗度與色彩混合應用的一種方式。

　　運用類似元素之重複技法所產生的構圖形態常予人一種連續性與強固的感覺，不過若僅是單純的重複，勢必會使觀視者覺得單調與呆板，而且整個構圖將顯得平淡。所以，為避免造成不良效果，通常都會由重複的過程中尋求一些變化，來達到特異創新的要件。基於此，類似元素之重複技法依其構圖圖像的配置方式有四種應用的形態，即1.形或量；2.大小與形狀；3.位置與4.方向（英文 1、14、15）。

1.形或量的重複

　　圖97係利用一個正方形內接一圓，再由該圓內接一個正方形所形成的基本元素作重複性的配置所產生的一個構圖。為避免這一基本元素的重複過於單調，特以色彩及明暗度的變化來產生特異效果。

96

以單元立方體的重複與間隔式配置所形成之一個大三角形構圖
（引自 *Package Design*, p.108）

97　表現形重複且具錯覺式空間特性之構圖
（引自 *Design Through Discovery*, p.105）

量方面的重複技法，著重在形狀上的構圖表現，如圖98所示爲利用圓弧狀之錐柱形體作重複之堆置所產生的燈飾產品。

98

表現量重複之桌燈造形
（引自 *New Italian Design*,
p.146）

圖99則係利用一個略呈長方形而其兩長邊各有二個圓弧狀凹陷所形成的平板爲基本元素，然後沿一條彎弧曲線作間隔式的重複配置。除此以外，該基本元素的量更以漸次縮小／加大的方式來增強整體形態的特異性。

99

表現量重複且具美學功能之懸掛式椅子
（引自 *Design Dialogue*,
p.2）

2.大小與形狀的重複

圖100爲一個大小與近似形狀重複的構圖例子，其構圖分爲左、右與中央三個主要部分，彼此之整體外形輪廓極爲相近，而中央部分的形狀顯然較兩邊的爲大。圖101則表現大小與有差異之形狀的重複特性。由圖101可看出整個構圖係由大小不一的三個長方形分離了四個人之面孔；而四個人之面孔不但大小相同且作出重複的配置，故整體形態的視覺效果特別具動感與特異性。

100

表現大小近似重複而彼
此造形具近似特性之旅
館建築正面形態
（引自 *Environmental Design
Best Selection 4*, p.49）

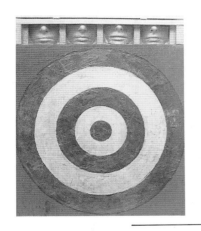

102

以五個大小略不同之球
形配置於同一垂直線之
構圖
（引自 *The Creative Index:
Artifile*, p.164）

101

表現大小與有差異形狀
重複特性之構圖
（引自 *Young Designs in
Color*, p.80）

3.位置的重複

位置的重複係運用基線以配置相似或
不相似形態的技法。圖102所示之構圖
係以形狀相似而大小不一的球形，分別間
隔式地配置於一隱藏之垂直基線上。類似
的技法亦表現於圖103。

103

以長短與色彩不同之鉛筆末端
配置於同一水平線之廣告設計
（引自 *A Brochure and Pamphlet
Collection: Volume 2*, p.140）

4.方向之重複

　　某些形或形狀其於本身的特徵可以產生方向的視覺感受，如傾斜的長方形，但如圓形則難以產生方向的效果。利用這種可以產生方向之形或形狀作重複性的配置將使構圖在視覺上，具有方向移動的動態特性。圖104為一輛車之部分車體浮置於水上，其他部分則置於水面下之構圖，形成在視覺上的認知，令人聯想為由上向下的空間觀念，而產生了方向的特性。圖105以正方形為基本形，由左上方規則性的重複橫向排列，然後漸次稀疏，且在方向上不斷地改變，以至於在右下方密集而不規則性的重複排列。由圖105所產生的視覺感受，為整體構圖係沿右方作落體式地向下方移動，猶如物品作拋物線落下的景象。圖106則在形與方向上作重複性地變化，所產生的一種內部圖像移動的效果。

105

以正方形之重複及配置之疏密，表現方向特性之構圖
（引自 *Principles of Color Design*, p.15）

106

以正方形及菱形之重複及配置方向之改變，而表現具動感之構圖
（學生作品）

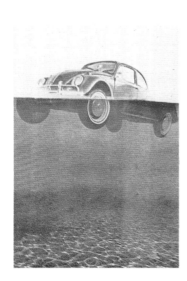

104

以一輛車部分車體置於水上，其餘置於水面下而表現方向特性之構圖
（引自《世界のグラフィックデザイン》4，p.115）

二、差異性的變化

　　差異性的變化係將設計元素作細微重
複地變化，或刻意構成強烈的對比，以使
構圖不致單調的技法。圖107為自然界
之一種螺的形態，其特徵由左邊平靜而無
變化的外殼，衍伸至內部螺旋狀彎弧形的
配置，可謂充分表現差異性之變化。圖
108為以差異性變化之技法，應用於廣告
型錄設計的例子。圖108的基本外形為
一人像，而外廓則作各種不同形態之圖案
變化；甚且在整體形態上，又以各種傾斜
交加的方式配置，來強化其差異性。圖
109的構圖特性與圖108極為相近，均
為以一基本形作內部細微改變的表現方
式。圖110則以四個多邊（四邊與三
邊）柱形體的細微變形及接觸式地配置在
一起，所產生的特異構圖。

108

以外廓特徵均有差異之
人像作傾斜配置所形成
的構圖
（引自 *The Creative Index:
Artifile*, p.17）

109

以主體形態相近似，而
細部圖像有差異之構圖
（引自 *A Brochure and Pam-
phlet Collection: Volume 2*,
p.193）

107

表現部分構造平滑而部
分構造呈螺旋狀差異之
自然物螺的外殼形態
（引自《平面設計實踐》，
p.109）

110

利用近似但細部有差異
的四個四邊形柱狀體，
鄰接地配置在一起所形
成的構圖
（引自 *Design Through Dis-
covery*, p.270）

111

利用曲線的重複排列，
而產生韻律效果之跨海
景觀
（引自《世界のグラフィッ
クデザイン》7，p.112）

112

表現韻律特性之麥克筆
儲放架
（引自 *Design in Plastics*,
p.227）

三、韻律感

在造形上利用相近或不同的設計元素
作重複性之排列，其所產生之構圖形態，
令人覺得有如音樂或舞蹈那種具有節奏特
性的感受，即為所謂的韻律感。圖111
所示係無意的人為表現於自然景物之一種
韻律感例子，其作法則僅以間隔式重複性
的曲線排列來產生韻律效果。圖112用
以裝置麥克筆之儲放架，其構思之出發點
係考慮設計師取放麥克筆時的方便性，而
所產生的整體產品形態，則具有韻律之特
性。

四、平衡感

　　平衡感的考慮是造形上一個基本的要件，其特性便是使各個構件圖像在整體形態上的位置具有視覺上的平衡效果。換句話說，由視覺上的重量觀點，整體形態不會令觀視者產生左重右輕（或右重左輕）及向上飄浮（或向下壓迫）等水平或垂直上的不穩定感覺。一般對造形上所考慮的平衡感有三種形態，即1.有規則的／對稱性的平衡；2.不規則的／非對稱性的平衡及3.輻射式的平衡。

1.有規則的／對稱性的平衡

　　所謂有規則的／對稱性的平衡，係指整個構圖形態表現在視覺上的重量，如同天平，是以一中心平衡點作均勻而對稱性（左右或上下）地分布，來達到視覺平衡的特性。圖113至圖115所示，即爲應用有規則的／對稱性的平衡特性於各種不同造形領域的例子，如平面的商標、立體的產品，乃至於陶瓷等設計之考量。本章第二節所談及的形態的配置原理有關對稱性的配置，便是要使構圖符合平衡感的特性。所以在對稱性的配置裡所介紹的例子，如圖84、圖85與圖86，其構圖的形態便具有視覺上的平衡效果。

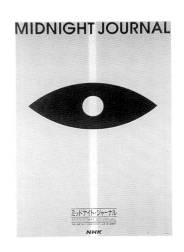

113
表現對稱平衡特性之日本 NHK 節目海報設計
（引自 *Japan's Trademarks & Logotypes in Full Color*, p.70）

114　表現對稱平衡特性之桌子形態
（引自 *The Italian Design*, p.51）

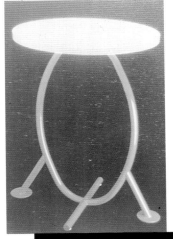

115
表現對稱平衡特性之造形
（學生作品）

2.不規則的／非對稱性的平衡

　　不規則的／非對稱性的平衡並未如規則的／對稱性的平衡在視覺重量上作均勻而對稱的分布。因此,不規則的／非對稱性的平衡在整個構圖上,力求視覺天平上的平衡。圖116說明規則的／對稱性的平衡與不規則的／非對稱性的平衡兩種特性的區別。為了達成不規則的／非對稱性的平衡,其所考慮的視覺重量影響因素包括位置變化、大小、色彩、明暗度與構圖元素的細緻程度等。圖117至圖119說明不規則的／非對稱性的平衡之應用例子。

116 ｜ 規則的／對稱性的平衡
與不規則的／非對稱性
的平衡特性比較

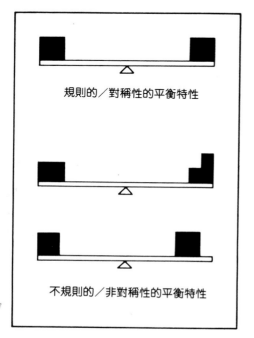

規則的／對稱性的平衡特性

不規則的／非對稱性的平衡特性

117

以大小不同之化粧瓶作
非對稱性配置之廣告展
示構圖
（引自 *Package Design*,
p.31）

118

表現非對稱特性之立燈
形態
（引自 *The Italian Design*,
p.65）

119
表現非對稱特性之雕塑
作品
（引自 *Street Furniture*,
p.116）

3.輻射式的平衡

　　所謂輻射式的平衡係指構圖內的各個
圖像，以某一中心點如輪盤狀地向外作擴
散式地分布，使整個構圖呈現輻射狀形
態。自然界有不少東西具有輻射式平衡的
特性，如蜘蛛網、切開的橘子內部、與花
的結構等。圖120至圖123說明輻射式
的平衡之應用例子。

121 表現輻射狀平衡特性之
構圖
（學生作品）

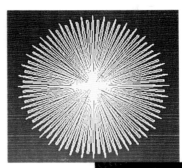

122
表現輻射狀
平衡特性之
地面磚塊配
置形態
（引自 *The
Italian De-
sign*, p.294）

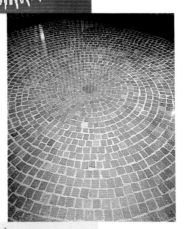

123
表現輻射狀平衡特性之商標
（引自 *Logos of Major World
Corporation*, p.98）

120
表現輻射狀平衡特性之
圓屋頂內部形態
（引自《21世紀デザインの
旅》，p.19）

五、重點強調

所謂重點強調係指爲了吸引觀視者特別注意構圖的某一部位圖像所利用的一些加強圖像的技法。通常要特別表現某一部位圖像可透過不一樣的形或形狀、對比、明暗度、色彩與粗細紋理等方式的運用來達到重點強調的效果。圖124至圖127說明重點強調之應用例子。

125

暗的酒瓶與亮的酒瓶蓋成明暗對比之重點強調（引自《世界のグラフィックデザイン》4，p.25）

126

以一方形晶片與許多間列之卵形成對比之重點強調（引自《プロダクションメッセージ》，p.158）

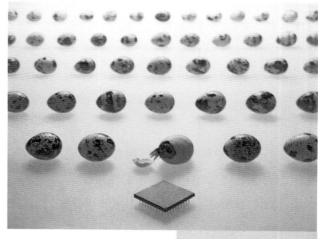

127

紅與黃色按鍵配以白色字體與黑色箱體成對比之重點強調

124

人像之形與背景之線條形成對比之重點強調（引自《世界のグラフィックデザイン》4，p.41）

六、經濟性

所謂經濟性係指整體構圖的特徵為以創造所期望效果的構圖元素為主，而消除影響注意力的構圖元素。一般說來，設計師傾向於將過多與較詳細的構圖形態提供給觀視者；但觀視者未必能在瞬間，對設計師所提供的訊息加以接收與確認。因此，造形的經濟性考慮在於尋求設計師的構想傳遞與觀視者的認知能力間的平衡。今日的許多商標設計，能由過去相當複雜的形態轉變到極為簡單的形態，可以說是應用造形的經濟性最為明顯的例子，如圖128所示。

上述消除構圖元素的過程，特別是從一個實體物品的主要特徵上來考慮的作為，即一般所謂的抽象藝術的特性。基本上，抽象藝術含有簡化物品形態的意念，故抽象藝術實際上便是利用造形的經濟性來表現一個已知物品的形態，圖129與圖130說明抽象藝術的經濟性表達例子。

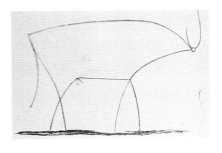

129

Pablo Picasso（1946）
所表現的牛形態
（引自 *Design: Principles and Problems*, p.30）

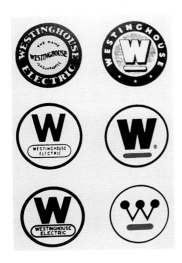

128 **Westinghouse Electric**
商標演進
（引自 *Trademarks and Logos*, p.130）

130

金龜車的廣告海報
（引自《世界のグラフィックデザイン》4，p.169）

七、比例

　　造形上的比例所表現的特性有兩種，一種是一個圖像各部位的相對視覺比率，另一種則是整體構圖形態內各個圖像間的相對視覺比率。就造形的應用而言，無論是那一種比例關係，都可以考慮大小對大小、形對形、線條對線條，乃至於色彩對色彩等設計元素之特質來達到審美比例的展示效果。有關比例的原始根源可以在許多生物的有機形態中觀知，如人體各部位的尺寸大小關係、貝殼、樹葉、樹枝、花朵，與竹子等，而這些自然物的比例特性一直為藝術家探討造形之比例方面的題材。人體尺寸大小則更影響到我們對所見每一事物的判斷，如走道、天花板高度、桌子與椅子等。圖131説明文藝復興時期，達文西（Leonardo da Vinci）提出人體尺寸比例特徵之觀點。事實上，人們自有史實以來，便相當重視比例，而且應用的層面甚廣，如古埃及的金字塔、古希臘的建築物、原始的陶瓷與雕塑及一般的庭園景觀等。

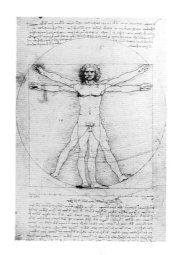

131　達文西之人體尺寸比例圖（Leonardo da Vinci, 1485-1490）
（引自《設計基礎》，p.157）

　　比例的特性亦可由數學的式子加以表達，而最有名的比例關係式即所謂的黃金比例（Golden Section）。黃金比例被認為是美學上最理想的大小比例關係，它的通式為 a：b＝b：（a＋b），其中 a 與 b 分別表示某個別圖像之寬邊與長邊之尺寸。根據許多學者專家的不斷實驗與比較，認為黃金比例的數值應為 1：1.618，而非早先大家所認定的 1：2。因此，目前的設計師在造形時多半會留意符合黃金比例的構圖。現行所使用的電視機螢幕，寬長比例由於相關科技無法配合，勉強以3：4的比值展現影像；不過未來的高解析度電視機（High-Definition Television/HDTV）則要以 9：16 的比值來展現影像，可說是

人們追求黃金比例之視覺效果的一個例子。利用比例的觀念於造形的例子相當多，如圖132至圖136所示。

132 | 以類似人體尺寸比例關係所設計的瓷器花瓶
（引自 *Shaping Space*, p.95）

133
以放大的手形所設計的瓷器形態
（引自《イタリアン・デザインの創造》，p.18）

134 | 以物品放大或縮小所設計的系列茶壺
（引自《イタリアン・デザインの創造》，p.112）

135
將物品拉長或縮短所設計的椅子造形
（引自 *The Italian Design*, p.231）

136
將物品放大或縮小以利收藏之容器

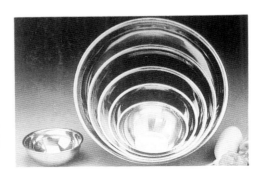

比例的應用通常是基於一種理想或規範。不同文化對所謂的美有不同的理想，而這些理想則多半有關比例方面的。不過有很多事物在某些程度上是有點偏離比例的原則，如一幅小的畫置於一很大的牆面與一個相當大的圖案式樣被設計在衣服上等，這樣的作法，並不是說不合比例的原則即爲不好的造形。相反地，設計師除了在設計問題上融合直覺感受以達到古典理想比例原則的形態外，有些時候爲了達到趣味與吸引性，亦可以提出比例特異的構想。

八、動感

動感在日常生活與藝術裡象徵著活力。人的生活實際上充滿了固定型式的動感，如工作、走路、跑步乃至於休息等。日常的一些物品亦表現出動感，如電視機螢幕上不斷顯現的畫面、攝影機與照相機捕捉畫面而不斷移動的情景及目前所流行的電腦動畫等。所以，動感的特性在日常生活裡扮演很重要的角色，也是設計師造形時不容忽視的一個理念。動感的運用要件在於與人的視覺認知和眼睛移動的配合，也就是說，構圖的形態隨著眼睛的飄移而使人感受到圖像好像是朝某一方向在移動，如圖137與圖138所示以線條來表現動感的方式。

137　以某一定點作壓擠彎曲的配置所產生之動感構圖（引自《世界グラフィックスデザイン》4，p.21）

138

以重疊的三角形線條表現之動感
（引自 *CI Graphics in Japan*, p.29）

除了以線條方式表現動感外，大小、色彩、朦朧圖像、霧狀外廓，以至於力量等都能適當地展現漂浮式的動感。圖139至圖141說明應用動感特性於造形之例子。

139

以四邊形單位圖像改變
大小，配合彎弧形態作
密集與疏鬆之配置而產
生動感之構圖
（學生作品）

Geigy Graphics on exhibition april 1967
princeton university school of architecture

141

以一個帶狀之「G」字形
作扭曲並作部分重疊於
另一較暗之「G」字形而
產生錯覺式動感之海報
構圖
（引自《3D のグラフィッ
ク》，p.123）

140

以色彩及明暗度構成朦
朧圖像所表現之波浪狀
動感
（引自 Design: Principles
and Problems, p.80）

第三章

線條的造形特性

任何圖畫的起頭都是來自點（Point）。有了點以後，我們再決定這一點的延伸方向，便得到所謂的線條。自有人類文明以來，人們便受到線條的著迷，無時無刻大人小孩都能利用各種工具，如筆、粉筆與沙粒等很自然地表達線條的特性。所以，線條可以視爲最基本的設計元素。本章將對線條的基本特質及在造形上的應用要件加以說明。

第一節
線條的基本特質與自然性

由於線條是點的延伸，故線條的表達方式千變萬化，並沒有一定的規範，若說有所界定，則僅爲線條是長度顯著大於寬度的一種符號，圖142說明各種線條展示的基本形態。

由圖142可知線條的種類繁多，有些是人們所創的，有些是自然產生的，但也有實際上不存在的線條，如人們視覺上的水平線。線條既是一個設計元素且形態上又沒有特別界定，因此線條與形之區別實有提出說明的必要。基本上，線條與形可以由單純的視覺比例大小加以區分，即一個細小的圖像可以視爲線條，而一個肥大的圖像則可以視爲形。至於要多細或多寬始能視爲線條或形則有賴於觀視者的自我判定。在一個構圖上，二條線分割成三個區域，可以認知爲一個形或三個形，如圖143所示。圖143亦說明更多的線條則可產生形狀、空間與紋理等特徵。

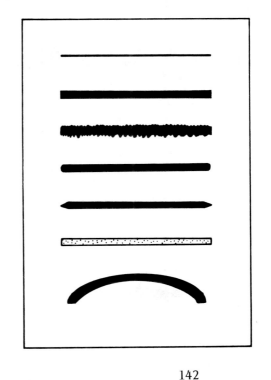

142

各種線條之基本形態

根、及山石等，如圖144至圖146所示。這些自然產生的線條提供設計師在造形之構思上更多的聯想與創作題材。

　　人為的環境裡亦有許多表現線條的形態，而這些線條有些是準確程度較低者、也有些是準確程度較高者，另有些則在水平、垂直與對角等方向作重複排列等，其應用實例如圖147與圖148所示。

144 | 樹枝與樹幹所表現的線條特性

145
樹葉之葉脈所表現交織之線條
（引自 *The Graphic Beat*, p.154）

143

a. 表二線條間之區域可視爲一形

b. 表交接之二線條區分構圖 爲三個形

c. 表交接之多線條構成形狀或空間

d. 表緊密之多線條構成紋理 或式樣

　　線條在自然界裡到處可見，如掉了葉子的樹枝、樹葉的葉脈、交纏之卷鬚、樹

146 | 受風影響而形成線條之
山丘
（引自 *Design Through Discovery*, p.35）

148 | 利用大型布幕搭架於地
面上而成彎弧線形之構
圖
（引自《環境デザイン集成》
第 15 卷，p.142）

147

以水平、垂直與對角方
式表現線條特性之建築
物
（引自《21 世紀 デザインの
旅》，p.101）

第二節

線條造形的發展與基本理念

對設計師而言,線條是在創造過程裡首先使用的元素,如初步的草圖、構圖外廓的描繪、與式樣的成形等,以協助構想的具體化發展。更明確的線條表現則為圖表、工程圖畫、符號、標記、與編碼等,有些甚至應用於許多三度空間的物品造形。由於近代的許多藝術大師如畢卡索等繼續在線條特性上鑽研,加上電腦繪圖的普及,使得線條的應用依然受到重視。因此,線條的創作方式值得加以探討,以利靈活運用線條的特性於造形之發展。

一、線條視為一種符號

線條本身之形態是抽象的,飛機自天空掠過所產生的線條、船自水面上分割出的線條、以及圖144至圖146自然景物所表達的線條等,這些之所以具有線條特徵,主要是由於人們的體會與認知才構成的。類似這種形態的線條通常是沒有意義的,也就是說這類的線條無法作為人們交流上的一種工具。因此,一些人為所產生的線條,由於被賦予某種特定意義,而使之成為一種符號(Symbol),並且被用來作為人們交流的工具。當線條被視為一種符號,那麼它的本質即為視覺傳達的一種形式,不但可以傳遞設計師所表達的一些有意義的形或形狀給觀視者,而且亦可以表露設計師對所見的一些形與形狀之反應。這種雙向溝通與交流的現象,正是線條所具有的特質,故文字、數學式、樂譜、線條式的織品及商標等都是視線條為一種符號的表達方式。圖149與圖150分別說明織品與商標的線條表現。

149

以線條特徵表現之織品
紋理
(引自《手藝ブック》,p.2)

<div align="right">150</div>

以線條表現之羊毛商標

二、線條視爲形狀

　　有些時候，線條所要傳遞的訊息是一種形狀，而事實上這已構成三度空間的造形，如雕塑、建築、或其他日常之物品。圖151至圖155說明線條視爲形狀的一些特性表現。由這些例子可以看出線條在視爲形狀時，並不一定純然要自三度空間的觀點來處理，因爲上述這些例子只是將線條加以組合再配合空間的觀念而產生形狀的特性，所以這一類的例子亦可以由二度空間的形來加以探討。

<div align="right">151</div>

以線條表達之剪刀和迴紋針，其形態亦可視爲二度空間之形

<div align="right">152</div>

利用玻璃纖維、木材與蠟等材料作線條表達的雕塑（引自 *The Italian Design*, p.101）

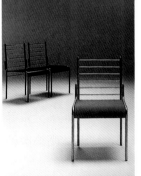

<div align="right">153</div>

以線條表現之椅子（引自 *The Italian Design*, p.60）

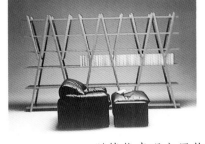

<div align="right">154</div>

以線條表現之置物架／書架（引自 *The Italian Design*, p.211）

<div align="right">155</div>

以線條表現之衣架（引自 *The Italian Design*, p.21）

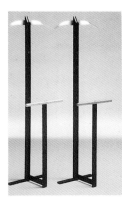

三、線條視爲式樣或紋理

在一個形態配置裡,當線條很接近或相似之線條重複時,這些線條則可看作是式樣或紋理。將線條視爲式樣或紋理的觀念常被廣泛地應用於裝飾性之設計,圖149所示之線條型織品即爲一例。圖156與圖157說明杯子容器與包裝罐等裝飾性產品應用線條視爲式樣或紋理之理念所作的設計。

156 | 將線條視爲紋理之杯子設計(引自《アメリカン・デコの楽園》,p.36)

157 | 以線條視爲式樣之包裝罐(引自 Package Design, p.106)

四、暗示性之線條

有些時候我們由構圖中認知到實際上並不存在的線條,這樣的線條即爲暗示性之線條。暗示性之線條之所以存在是基於人們認知的幻覺與聯想。圖158所示,當我們各別凝視左右兩構圖時,我們會感受到左邊構圖的四個「U」字形中央有一個暗示性的正方形;而右邊的構圖則有一個暗示性的圓形。圖158的兩個構圖很相近,僅「U」字形的寬度有所差別,却能令人認知出兩個截然不同的暗示性圖形,便是由於視覺效應的結果。

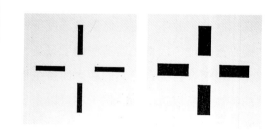

158

左構圖中央具暗示性正方形
右構圖中央具暗示性圓形

運用暗示性線條之特性於造形,如視覺設計與海報設計等,將可創造出許多具特殊效果的構圖。圖159與圖160說明運用暗示性線條之特性於造形之例子。

159

暗示性線條產生於各曲
線條之端點
（學生作品）

160

暗示性線條產生於各對
角線，且共同聚集於構
圖後方中央之消失點，
而產生三度空間之效果
（引自 *Design: Principles
and Problems*, p.51）

第四章

形與形狀

設計元素「形」是由緊密的線條或邊緣（Edge）所構成的一個平坦的圖像，而該圖像之所以被認知爲形，係由於該圖像相對於其背景，有一明顯的視覺單元，如圖161所示。通常形被用以描述二度空間之視覺構件，所以諸如一個硬幣、葉子與紙張、乃至於自照片或繪畫中所產生的圖像，都是被視爲形來看待。

161

表現形之圖像
（引自 *Design Dialogue*, p.58）

設計元素「形狀」是形的延伸，即形狀是一個視覺上由多個形組合而具有三度空間特徵的物品，如圖162所示。形狀

有時稱爲質量（Mass）或容量（Volume）（英文1、15），概因形狀具有長、寬、高的特徵，正足以表達數學上的體積。值得一提的是，一些二度空間的形由於特殊的表現效果，而使人們在認知上視爲形狀，如圖160所示。形與形狀在造形上之應用性很廣，除一般的視覺設計（平面設計）、繪畫、攝影、陶瓷與雕塑等領域外，其與商品有關的產品設計如日用品、家電品與機器設備等，及符號設計如商標、標誌、包裝與織品紋理或式樣等都扮演著極重要的角色。

162

形與形狀之區別
（引自 *Design Dialogue*, p.61）

第一節

形與形狀之幾何特性造形

長久以來，幾何形態之物品廣泛地應 | 用於建築、橋梁、家具、各式機器與倉儲

等，故人們對於幾何形態的認識已相當深刻，甚至於將許多熟知的基本幾何形態，以數學式表達，並且還提供許多繪製的方法。由於在我們生活的周遭環境裡，到處充斥著幾何形態的物品，人們對於這類的物品早已習以爲常，因此許多設計師認爲幾何形態的造形不具吸引力，而忽視幾何形態的重要性與特性。儘管如此，目前有一些藝術家正鑽研幾何形態的特性，並試圖尋求以幾何特性創作的可行性。事實上，許多物品無論是自然的亦或是人爲的，之所以保有幾何特性，與人們在視覺平衡上的考量有關。當我們瞭解到人們與物品對幾何形態的共同需求後，自然就會對幾何形態的造形重新加以定位，以便能創造出具有特異效果之幾何形態的構圖。

形與形狀之幾何形態構圖，基本上可分爲三類：即一、簡易幾何形態；二、直線之複合幾何形態；及三、曲線之複合幾何形態（英文 1、3、14、15）。茲就這三類之幾何形態的特性，配合相關之應用實例加以說明於下：

一、簡易幾何形態

所謂簡易幾何形態之形或形狀，係指形或形狀的構圖純由一些基本的幾何形或形狀所產生，其中並沒有二個或以上的基本幾何形或形狀組合而成的非基本幾何形或形狀。一般習見最基本的幾何形包括正

方形、圓形與三角形，而相對應的形狀則分別爲正立方體、圓球與三角錐柱形體。利用簡易幾何形態造形之例子很多，如圖163至圖168。

163　以四邊爲三角形構成中央爲菱形之正方形地磚，經單元組合具三度空間之視覺效果
（引自 *Italian Modern*, p.166）

164

以三角形及四邊形構圖之日本大洋印刷商標
（引自 *CI Graphics in Japan*, p.160）

165 以圖形構圖之時鐘
（引自《イタリアン・デザインの創造》，p.62）

168
以長方形、正方形、直線條、半圓形條與三角環形等幾何形體構成之雕塑
（引自 Environmental Design Best Selection 4，p.223）

166
以方形體構圖之收音機

167
以長方形、八角形與三角形等簡易幾何形態設計之系列性郊遊用餐具

二、直線之複合幾何形態

　　所謂直線之複合幾何形態係指構圖的形成，主要由二種或以上之基本幾何形態，經過部分圖像的重疊或邊緣接近的方式而產生，其特徵純以直線和平坦表面為主。直線之複合幾何形態和簡易幾何形態一樣，都被廣泛地應用，如圖 169 至圖 171 所示。

169

表現直線之複合
幾何形態之日本
Kyocera 公司商標
（引自 *CI Graphics in
Japan*, p.250）

170

表現直線之
複合幾何形
態之構圖
（引自《イタリ
アン・デザイ
ンの創造》，
p.51）

171

表現直線之複合幾何形
態之雕塑
（引自《環境デザイン集成》
第 10 卷，p.70）

三、曲線之複合幾何形態

　　曲線之複合幾何形態的構圖方式與直
線之複合幾何形態一樣，所差異者爲曲線
之複合幾何形態係以曲線加上直線與平坦
表面作爲重疊或邊緣接近之依據，故一般
說來，曲線之複合幾何形態的構圖較爲複
雜。曲線之複合幾何形態除了常見於自然
界外，在一般的藝術領域亦相當受到重
視。圖 172 至圖 174 說明曲線之複合幾
何形態之應用例子。

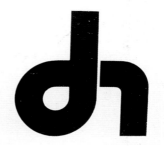

172

以英文字母「d」與「h」
表現曲線複合幾何形態
之商標
（引自 *Idea Special Issue*,
p.109）

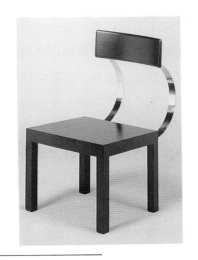

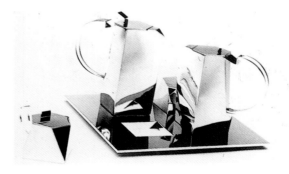

174

以簡易幾何形態之錐柱
形本體配以半圓弧曲線
之握把所構成的茶壺造形
（引自 *The Italian Design*，
p.251）

173

表現曲線複合幾何形態
之椅子
（引自《イタリアン・デザイ
ンの創造》，p.58）

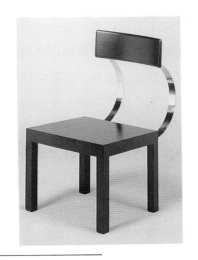

第二節
形與形狀之形態構成方法

　　設計師對於創造形與形狀所能應用的技法很多，意即用以協助構思形與形狀的資源相當豐富。上一節所介紹的利用幾何形態造形，可說是最明確且最普遍的方法之一，但由於大多數的人都懂得幾何形態的特性，因此如何使構圖有創意則屬不易。基於觀視者對幾何形態已熟悉且具先入爲主的觀念，設計師以幾何形態造形時，必須考慮觀視者對幾何形態的潛在認知情形，如構圖內有圓形圖像，是否考慮配合某些形態加以固持住，以免令人覺得該圓形圖像好像在滾動；又三角形圖像是否注意其配置、是否考慮一邊與構圖框平行，以免造成視覺上的不穩定感等。

　　與幾何形態之特性有些相近的有機形態，如卵形或類似卵形之自由曲線／曲面形態，亦是一種運用很廣且常見於自然界的一種形態。這種有機形態對於造形亦有助益，圖175至圖177説明應用有機形態造形之例子。

175
以有機形態構圖
之石油公司商標
（引自 *Idea Special
Issue* , p.25 ）

176
以有機形態之卵形爲造
形依據之打火機
（引自 *The Style of the Cen-
tury* , p.141 ）

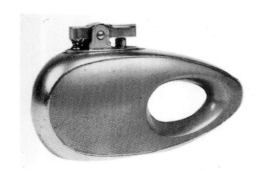

177
以有機形態之自由曲線
形狀爲造形依據之椅子
（引自 *New Italian Design*
p.161 ）

　　除了上述以幾何與有機形態作形與形
狀之造形外，設計師尚可運用許多的技法
於形與形狀之造形。這些技法包括：一、
自創形態；二、線條、字體與數字之放大
以產生創新形態；三、熟悉物品之圖像變
化以創造形態；四、抽象形態；五、暗示
性形態；及六、無目標之形態等（英文
1、3、14、15、17）。以下將就這些造形
的技法加以説明。

一、　自創形態

　　所謂自創形態是指設計師造形時，以
較幾何或有機形態更爲自由的形或形狀爲
之，而一般人僅能由圖像中意會其爲近似
之形或形狀。這種作法有點類似兒童作
畫，其圖形可能爲不像三角形的三角形或
不像圓形的圓等，觀視者自圖像中之特徵
自行判斷。圖178與圖179説明自創形
態之例子。

178
以圖像形態自由創造之構圖
（引自《イタリアン・デザインの創造》，p.7）

179 | 以圖像形態自由創造之
海報
（引自 *New American Design*，p.187）

商標（相連之英文字母 o, c, 與 a）和數字
（8 與 9）來突顯其特異性，並且又以強
烈的色彩對應其餘較淡之圖面，使得整個
構圖被那些放大的英文字母與數字所吸引
住。

180 | 以放大之英
文字母「S」
作爲海報設
計之主要構
圖
（引自 *The
Creative Index:
Artifile*，p.34）

二、線條、字體與數字之 放大以產生創新形態

線條、字體與數字在一般人的心目中
已有很深刻的印象，因此當設計師要使用
這些特徵作爲構思的資源時，就得格外注
意到整體構圖上的突出變化，如強調色彩
或明暗度等。圖180 以一個大的英文字
母「S」作爲海報設計的主要構圖，其用意
在於將公司英文名稱之頭一字母「S」刻意
加大以吸引觀視者的注意。圖180 純由
一個大的字母來表達的方式，使整體構圖
既簡潔，又有創意。圖181 則以放大的

181 | 以放大之英文字母與數
字表現特異構圖之海報
設計
（引自 *Designed Right*，
p.33）

除了上述純就字體與數字的放大而直接表現於構圖的作法外，尚可以另一種方式來創造構圖，即就放大的線條、字體與數字予以分割、分離與重新配置，使所產生的構圖，其內面之圖像無法讓觀視者認知其表現之技法。圖182與圖183說明此一作法之應用例子。

182
以截取放大之英文字母（圖內紅色部分為「E」與「Y」）片段作為構圖之個別圖像
（引自《國際 CI 年鑑》2，p.184）

183
以分割放大之線條、字體、數字與符號，再重予配置所產生之構圖
（引自 Design: Principles and Problems，p.71）

三、熟悉物品之圖像變化以創造形態

設計師在進行平面的構圖時，對於一些三度空間的物品，若能作適當的圖像變化而成為一個二度空間的形，則不失成為構思的資源。利用這種方式的要件在於考慮一些人們所熟悉的物品，如此所作的圖像變化，對觀視者不至於造成認知上的困難，而且還可使創造的形態更為生動。圖184所示之動物園指示牌係利用熟知之動物作圖像變化，以使所做的各標示能讓參

184
以熟知動物之圖像變化所設計之動物園指示牌
（引自 Noah's Art，p.65）

觀者了解每個類型之動物區位置。圖185則以熟知之人體作圖像變化，並以系列的紅圓點標示於人體圖像之相關部位，來說明該產品對人體皮膚治療的有效部位。

185

以人體之圖像變化來強化公司品牌之產品特性
（引自 *Package Design* ，p.65）

四、抽象形態

抽象形態的界定與前面所述及的符號語言意義相同，係長久以來人們交互傳達與溝通最有效的工具之一。抽象形態的需求與重要性與日俱增，主要是由於國與國間的交流日益頻繁，而彼此之語言卻不相同。因此，諸如高速公路的交通標誌、國際機場的各種服務指引標誌，乃至於許多公共場所的指引等，都需要一種抽象形態來作共同的語言，而這種抽象形態所應具

備的一種特性，便是以圖像的方式替代各種的文字語言。圖186至圖188說明抽象形態的應用例子。由圖中之例子可以看出抽象形態與熟悉物品之圖像變化形態在特徵上大同小異，只是抽象形態比較著重在服務方面的性質，而且表現得更為抽象；而熟悉物品之圖像變化形態則著重在暗示性的意義，而且造形的原則係試圖將三度空間的熟悉物品轉變為二度空間的圖像。

186

以動物與數字混合轉換為抽象形態之動物園指標
（引自 *American Corporate Identity* , p.33）

187
以抽象形態表現
海灘排球之標誌
（引自 *Japan's
Trademarks & Logos
in Full Color*, p.86）

188
以抽象形態表現人們勿
吸菸之標誌
（引自 *Japan's Trademarks &
Logos in Full Color*, p.111）

方式處理，其結果令觀視者誤以為構圖裡有三個彼此重疊之菱形圖像。又圖190所示之構圖，觀視者很容易只看到八條類似彎弧形之圖像分別成對且錯開地配置於構圖的四邊。事實上，該構圖中央空白部分隱約具有一個十字形的圖像，使整個構圖意味著紅十字醫療服務機構具有多重方向之服務宗旨。

189
以同心圓為單元且其中心
黑色圓漸大或漸小的方式
表現暗示特性之構圖
（引自 *Design: Principles
and Problems*, p.74）

五、暗示性形態

　　所謂暗示性形態係指設計師在構圖時，使創作之形態讓觀視者產生一種錯覺，誤認為存在一個實際上並不在構圖內之圖像，或者構圖內不屬於圖像之部分隱藏著某種圖像。設計師運用暗示性形態方式造形時，須考慮到構圖是否足以使觀視者產生視覺上的混淆，或觀視者對該暗示性形態的認知程度。圖189所示之構圖純以二個同心圓作為單元圖像所形成，由於部分同心圓之內圓以黑色漸大或漸小的

190
以背景隱藏一個
十字形圖像表現
隱藏特性之構圖
（引自 *Idea Special
Issue*, p.32）

六、無目標之形態

所謂無目標之形態係指構圖之圖像與自然界的任何事物都沒有關聯性。換句話說，構圖是在沒有任何目標的情況下產生的。一般說來，無目標之形態有二種構成方式，即1.有意的構成；與2.自然構成。

1. 有意的構成

為構圖的創作原意即以無目標之形態為主要依據。有意的構成可以透過無意義的形或形狀、幾何形或形狀與無意義的形或形狀加以混合，或色彩的交互作用等技法來達成。圖191說明無目標之形態以有意的構成方式為之的例子。

2. 自然構成

為構圖的創作來源係取自生物、環境或景觀等之特徵而產生的無目標之構圖形態。圖192的構圖為取自顯微鏡下所見到的小麥莖部表面的圖像。利用自然構成方式所得到的形態，因受設計師本身意念的影響，故被視為一種無目標之形態。

191

以有意構成方式所產生的無目標形態之構圖

192

自然構成的無目標形態之構圖
（引自 *Design Through Discovery*, p.57）

第三節
形構圖之視覺緊密性原則

當構圖內之數個圖像配置在一起而彼此擴散到沒有太大的關聯性時，這樣的構圖會令人感到這些圖像在空間上漂浮。遇到這種情形，即表示構圖的造形缺乏整體

之統一性或者視覺緊密性。第二章所介紹的造形基本原理，很多都是用以協助設計師，將各個圖像密切地配合在一起，以避免產生擴散效應。本節則將特別提出一些針對形構圖之視覺緊密性原則，以利設計師充分發揮造形的能力。有關形構圖之視覺緊密性原則包括一、重疊（Overlapping）；二、鄰接（Abutting）；三、連鎖（Interlocking）；四、相互緊密（Mutual Tension）；與五、連續（Continuity）五項（英文 1、3、14、15、17），將分別介紹於下：

一、重疊

　　圖189所示的以同心圓為單元，而其中心黑色圓呈漸大或漸小的構圖，令人認為有三個彼此重疊之菱形圖像，即為具重疊特性之例子。圖193為以數個正方形依大小配置，且以明暗度對比強烈的方式構圖，亦有令人覺得各正方形彼此重疊

之感。圖194與圖195則說明應用重疊構圖之其他例子。

194

以輻射狀之藍色線條與白色大小圓形及黃色之間列式直線條重疊所產生之構圖
（引自 *The Graphic Beat* p.61）

195

以各種類似或不一樣之圖像重疊配置所形成之POP展示構圖
（引自《3D グラフィックス》，p.145）

193

以大小正方形重疊，並運用明暗度對比關係之構圖
（引自 *Young Designs in Color*, p.51）

二、鄰接

　　第二種讓形能夠彼此具相關性的方法
為鄰接。所謂鄰接每一個形的圖像與其他
形的圖像有所接觸，而且其接觸的方式爲
彼此有共用一個或以上的邊線。也就是
說，有些邊線並不屬於任何個別的圖像，
而是屬於因接觸而產生該邊線的兩個圖像
所共有，如此而造成令人認爲圖像彼此相
黏在一起的錯覺。圖196之構圖係由許
多大小不一的長方形與三角形圖像彼此鄰
接在一起所形成。由圖196不難看出一
些邊線彼此共用的情形。應用鄰接的技法
構圖的例子很多，如圖197與圖198所
示。

197

以各種幾何形圖像應用
鄰接技法之構圖
（引自《イタリアン・デザ
インの創造》，p.93）

196 以數個長方形與三角形
圖像彼此鄰接之構圖
（引自 Best of Packaging in
Japan，p.30）

198

運用鄰接技法構圖之海
報
（引自《イタリアン・デザ
インの創造》，p.11）

三、連鎖

所謂連鎖係指構圖裡的各個圖像關係如同一般拼圖的配置方式，即每一個圖像與其周遭的圖像在彼此相對應處之形具近似之特性，使得每個圖像能密切地聯合成一個整體的形態。運用連鎖的近似特性包括曲線邊線對應曲線邊線，且是凸出形對應凹陷形（如圖60所示），及直線邊線對應直線邊線（如圖196所示）等。圖199之構圖為以四個近似花的形與一個位於中心的小圓作連鎖方式之配置所組成的一個單元圖像，再作各單元圖像之連鎖所構成的整體形態。圖200則為運用連鎖方式所設計的商標。

199

利用連鎖方式所作的圖案設計

200　利用連鎖方式所表現的警備保障商標設計（引自 *Idea Special Issue*，p.16）

四、相互緊密

在某些形的構圖裡，運用形的相互緊密特性，可以表現得比重疊或連鎖的方式更有創意。形的相互緊密特性係基於人們對某些事物如文字、數字或熟知圖形等之既有印象，而在以上述事物構圖時，僅提供足以使人們仍能加以辨認的有限資訊來達到造形的效果。圖71的封面設計，其主體的「i」字上頭之點被截去一半，但由於整個構圖，仍提供足夠的資訊，讓人認知其為一個英文小寫的 i 字。這種方式之造形正是利用「i」上下兩個圖像的相互緊密特性來表現的。圖201所示為美國密蘇里大學（University of Missouri）的商標，其構圖亦是運用「U」（表 University 之第一個字母）與「M」（表 Missouri 之第一個字母）兩個字母圖像之相互緊密特

性加以構圖的。由圖 201 可以看出雖然有部分的「U」（空白部分）與部分的「M」圖像被去除，但整個構圖依然保有足以讓人認知的資訊。

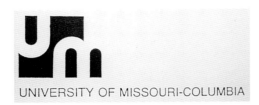

201

美國密蘇里大學之商標

五、連續

所謂形的連續特性係指構圖內有某些圖像雖然僅表達不完整的資訊，但基於人們對該類圖像在本能上已具有深刻印象，而能以想像的方式，將這些殘缺的圖像加以連續地勾劃出整體的圖像來。圖 70 所示之圖形，其構圖內之圖像（數字「7」與「8」），乍看之下「7」的右上半部與「8」之左下部分均被截去，令人有被消除的感覺。但在這種情況下，卻不自覺地會想產生連續圖像，以獲取完整圖像涵意的念頭，因而判斷其整個構圖係以「7」與「8」為造形的依據。圖 202 所示的型錄封面，其曲線以下之淡灰色部分有兩道彎曲的脊

狀形態。很顯然地，上述之構圖並未表達完整之資訊，但由於人們對認知的連續特性，很容易便判斷出該構圖之主體為一個棒球的形態。同樣的運用技法如圖 203 所示，只是圖 203 的構圖裡，以一個提琴之部分圖像表現形的連續特性。

202

利用形的連續特性構圖之型錄封面
（引自 *Design Concepts and Applications*，p.90）

203

以提琴之部分圖像表現形的連續特性所設計的海報
（引自 *The Graphic Beat*，p.121）

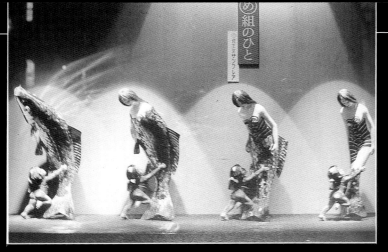

第五章

造形的空間表現

任何一個形或形狀可以被認知爲存在且佔有空間。若沒有形或形狀，則會令人感到空無或者產生虛的空間。空間是一個寬廣而沒有束縛的場所，能夠容納所有的事物。因此，空間可以界定爲介於物與物之間，環繞物與物之四周或包含於物之內的距離、間隔或區域等以供各個事物駐足。在視覺藝術裡，空間可被視爲兼具二度空間與三度空間之特性，故有些時候被稱之爲空間藝術（Space Arts）（英文15）以表示藝術家配置形象於空間的方式由一張空白的紙延伸至無止境的戶外。

空間不像線條、形、形狀、紋理與色彩被視爲一個用以做爲造形的設計元素，相反地，它提供一個非常有彈性的環境來接納所有的設計元素。因此，儘管設計師經常以具有長度與寬度的二度空間來從事造形的工作，但由於圖像透過一些特別的技法如圖像重疊、圖像大小的變異、前後左右的關係配置、透視表現及濃淡遠近法等，而產生具深度特性的三度空間之錯覺。故有效地運用空間的特性，會使造形增加靈活性，且表現的效果更富變化。本章將分別探討構圖在空間的視覺表達，空間的造形技法，以及空間與時間和動感間的關係對構圖的影響，這些觀念將有助於設計師有效地考量空間的表現特質於造形上。

第一節

視覺表達的空間型態

一般說來，造形的視覺感受無論是平面或立體的，其表現由空間的觀點來看，可以分爲三種型態，即一、平坦式空間（Flat Space）；二、實際空間（Actual Space）；與三、圖畫式空間（Pictorial Space）或錯覺式空間（Illusionary Space）（英文1、14、15、17）。本節將就這三種空間型態的意義與特性提出說明。

一、平坦式空間

平坦式空間包含兩個尺寸，即長度與寬度，而藉著本身的特性，得以很容易地表達二度空間的造形工作。由於平坦式空間爲二度空間的形式，因此其構圖並未表現造成錯覺效果的深度特性。故平坦式空間的構圖直接地反應出平坦的面而無立體的表面。

長久以來，藝術家便利用平坦式空間
的形式表達一些具體與抽象的構想。圖
204所示為黑白相間且呈對稱性之構圖，
藉助平坦式空間的特性，使得黑色部分的
圖像能讓觀視者很清楚地看出造形的整體
構圖。由圖亦可看出，該構圖並未意圖表
達深度錯覺的效果。其他表現平坦式空間
的例子如圖 205 至圖 208 所示。

206　利用明暗對比表現平坦
式空間特性之構圖
（引自 *Environmental Design
Best Selection 4*，p.211）

204
表現平坦式空間特性之
構圖
（學生作品）

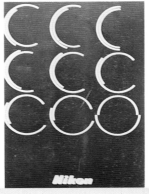

207
以半圓形之配
置變化表現平
坦式空間特性
之海報設計
（引自《世界のグ
ラフィックデザ
イン》4，p.33）

205
以色彩雕塑形之系列圖
像表現平坦式空間特性
之構圖
（引自 *A Brochure and Pam-
phlet Collection*，p.53）

208
表現平坦式空間特性之
飲料罐標籤設計
（引自 *Package Design*，
p.46）

平坦式空間的造形特性在於運用圖像與背景的空間佔有比例分配關係來表達構圖，故在這種情況下的造形，通常會顯得比較平淡。不過有一種特殊的現象可能會產生，以圖 204 為例，當我們以較長的時間專心觀視該構圖，會感到圖像與背景互為混淆，即觀視者已分不清究竟是塗黑色部分為圖像，亦或是塗白色部分。這種圖像與背景混淆的現象係由於空間認知的視覺心理使然。基本上，人的眼睛在某一特定的時間片斷，僅能專注於某一極小範圍的事物，其餘的事物都是模糊的。比如說，當我們走進一房間裡，在某一瞬間，我們可能只見到一個家具、一幅畫、甚或一本書，其餘的部分，則只有當我們移動眼睛始能看清楚。利用這種清楚與模糊交互作用的視覺認知特性，設計師亦可表現在圖像與背景混淆的構圖創作，如圖 209 與圖 210 所示。

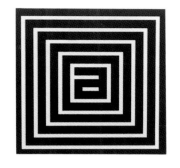

210 以直線條構圖，其圖像與背景面積相近而產生視覺混淆之日本建築家協會商標（引自 *CI Graphics in Japan*，p.33）

上述以圖像與背景形成視覺混淆的方式構圖又稱之為平坦往復變動式空間（Flat fluctuating Space）（英文 1）。由於平坦往復變動式空間裡，圖像與背景具有空間上的位勢，因此適度改變圖像與背景的關係，將可使構圖的平坦式空間變得更有特色，如圖 211 所示。

209 圖像與背景混淆之構圖（引自 *A Brochure and Pamphlet Collection*，p.199）

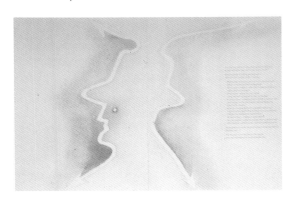

211 以一次元對比表現平坦往復變動式空間特性之構圖（引自 *Idea Extra Issue*，p.8）

利用圖像與背景關係所作的平坦式空間之構圖，除了在數學上表現圖像與背景所佔面積比例接近相等外，亦可由視覺上的相等感受加以構圖。圖212所示的商標，其黑色圖像與白色背景所佔有的面積並不相等，但由於構圖時巧妙地配置圖像與背景的關係，而形成視覺上的相等，即為平坦往復變動式空間觀念的運用結果。

212

利用平坦往復變動式空間特性構圖之商標
（引自 *Idea Special Issue*，p.125）

二、實際空間

與平坦式空間呈強烈對比的為實際空間。所謂實際空間係指一個物品實際上存在於一特定的環境裡。實際空間的造形可以是一個立體的構件所佔有的空間，或者如一個雕塑或一幢建築所表現的裡與外之三度空間。實際空間可以適當地處理以表現出不同型式之實際空間，如淺薄的，適中的，或具相當深度等。表現這些型式的

實際空間主要係取決於物品間之比例與大小關係，乃至於周圍環境內之事物。圖213所示之海報內的蛋品包裝利用實際空間的特性傳達一種親近與限制境界的感受。在整個構圖的表達裡，空間是由一個用以包裝蛋品且呈多邊形之繩索以及內部的蛋品所構成；同時，由於這些蛋品的大小相對於整個構圖為中等比例，故所形成的實際空間可謂歸屬於適中之型式。相對於圖213的適中型實際空間，圖214與圖215則分別表示具相當垂直與水平深度之實際空間。

213

表現適中型式之實際空間的蛋品包裝
（引自《こころの造形》，p.12）

214

以建築物具垂直深度特質
所表現之實際空間構圖
（引自 *Environmental Design*
Best Selection 4，p.72）

215

以建築物室內展示廣場
具水平深度特質所表現
之實際空間構圖
（引自 *Environmental Design*
Best Selection 4，p.151）

217

由側面觀視之人體雕塑
構圖
（學生作品）

實際空間的觀念廣泛被應用於雕塑、建築、陶瓷、織布、工業設計與產品設計等。在所有這些領域裡，實際空間必須考慮到一些設計的要件，如構成、一致性、形、大小與形狀等，甚至包括深度的特性。因此，實際空間是屬於一種環繞四周的空間，即不像二度空間的作品只能由正面觀視，它的三度空間特性使其作品能由不同位置與角度觀視，而所觀視的結果均有不同的構圖，如圖216與圖217所示。實際空間除了觀視方面的考量外，觸感（如圖218所示）、聲感（如圖219所示）、光線（如圖220所示）、陰影（如圖221所示）乃至於環境（如圖222所示）（英文1、3、14、15）等都是表現實際空間之造形所可加以考慮應用的一些技法。

216 ｜ 由正面觀視之雕塑構圖
　　　（學生作品）

218

表現觸感之電熨斗造形
（學生作品）

221

表現物品與陰影關係之
造形
（學生作品）

219

以潮汐的波浪表現實際
空間聲感之構圖
（引自《色彩の基本と実用》
，p.68）

222

與環境結合在一起之造形
（引自《環境デザイン集成》
第 15 卷，p.147）

220 ｜ 表現鏡面器皿與反射光
　　｜ 線關係之造形

三、圖畫式或錯覺式空間

圖畫式或錯覺式空間的特性介於平坦
式空間與實際空間之間，意即圖畫式或錯
覺式空間的造形經常以二度空間的表達方
式，如製圖或繪畫，以產生平坦而具式樣

表面的構圖，或者具深度空間的錯覺效
果。基本上，圖畫式或錯覺式空間的造形
受到人們空間認知的心理感受所影響。比
如說，一張紙或一塊布除非有一個圖像表
現於其上，否則只是一個平坦的表面。而
一旦有圖像在其上，則我們所認知的圖像
可視爲一個佔有空間的實體之形或形狀；
至於其餘部分則可視爲背景。由於這樣的
感受使其直覺的認知遠較實際空間的特性
來得強烈，因而產生一種錯覺感。

　　利用圖畫式或錯覺式空間之特性造
形，可以藉調整與變換距離或深度以使觀
視者得到不同方式的認知感受。如同實際
空間的分類型式，圖畫式或錯覺式空間亦
可分爲淺薄的、適中的與具相當深度的型
式。圖 223 所示之構圖，其圖像中變細
長之數字以黑色字體蓋過部分較粗英文字
體，然後再與之共同蓋在一藍色的長方形
上，如此而產生錯覺之效果。由於這幾個
圖像重疊的距離感很近，因而可視爲淺薄
型式之圖畫式或錯覺式空間。利用淺薄型
之圖畫式或錯覺式空間的特性構圖，並不
一定要每個圖像都是平面的。圖 224 所
示的圓錐形體係以色彩的明暗表現三度空
間的特徵，而且又以部分圖像重疊覆蓋的
方式爲之，其所造成的錯覺式空間由於彼
此的距離感很近，因而亦屬於淺薄型式
者。

223

表現淺薄型之錯覺式空
間特性的構圖
（引自 *International Corpo-
rate Identity*, p.233）

224

以立體形狀表現淺薄型之
錯覺式空間特性的海報
（引自 *New American Design*
, p.125）

適中型式者的認知比起平坦式或淺薄型式空間更主觀，因此要判定其爲適中型式者，比較理想的方式是將之界定在淺薄型式與具相當深度型式空間的兩個極端特性中間。換句話説，如人物與座椅兩個圖像的空間深度關係；或者如圖213所示之蛋品與包裝繩間的大小與深度關係等，對人們在距離或深度上的認知均屬適中型式之空間特性。圖225説明表現適中型空間造形的例子。

協助設計師在構圖上的創作與視覺的表達效果。

226

以明暗強烈對比和字體大小，表現白色四邊形與字體等圖像，具相當距離之錯覺式空間構圖（引自 *New American Design* , p.125）

225

以桌面配置器皿等物品之電腦繪圖表現適中型錯覺式空間的特性（引自 *The Creative Index: Artifile* , p.204）

227 以橘黃色明暗特性表現之沙漠圖像，延伸至構圖內面無窮遠處，而產生具相當深度型之錯覺式空間特性（引自 *The Creative Index: Artifile* , p.121）

具相當深度型之錯覺式空間的特色便是構圖中的主體圖像與其周圍圖像間的關係令人感到距離很遠，如圖226所示；或者是圖像有向構圖內面延伸至無窮遠之處，如圖227所示。有關圖畫式或錯覺式空間的三種型式，雖然是由距離或大小的比較來界定，不過對造形而言，這種界定或辨認似乎並無太大的意義，比較重要的還是在於如何透過這些界定的觀念，去

空間的造形技法

本章第一節已介紹三種表現空間造形的形態，即平坦式空間、實際空間與圖畫式或錯覺式空間。這三種型態的空間造形各有其特色，不過為了使構圖能夠產生空間上的特殊效果（Spatial Effect）（英文14），圖畫式或錯覺式空間的造形尤其扮演重要的角色。本節將針對圖畫式或錯覺式空間的造形，介紹五種基本而習用的技法，以供設計師造形時的構圖創作參考。這五種技法為一、重疊法（Overlapping Method）；二、比例法（Scaling Method）；三、暗示性方法（Implied Method）；四、透視法（Perspective）；及五、表現技法（Rendering）（英文1、3、14、15、17、20、29）。

一、重疊法

我們都知道兩個物品不能同時佔有相同的空間，但卻可利用形態與形態間的重疊以產生具深度的錯覺，意即一個物品部分的形或形狀被另一個物品所遮藏，而令人覺得在空間上是位於被該物品所遮藏的後面，如此形成空間上的一種特殊效果。

重疊法的運用原則（英文1、3、14、15、31）包括：

　(1)形與形間的部分重疊，而產生深度的錯覺。

　(2)不同形狀的圖像分離式地擺設，而藉助量的大小關係產生深度的錯覺。

　(3)不同形狀的圖像重疊式地擺設，而產生深度的錯覺。

圖228所示者為將整個構圖分隔成許多區域，而每個區域內相近似的形作部分重疊，以產生具深度的錯覺。相較於圖228，圖229的構圖則係將各個形以正面觀視的角度作前後配置，而產生重疊的現象及具深度的錯覺。圖230的構圖顯得比較複雜，不過仔細觀之，不難確認其每一個圖像間的關係，可說是分別運用了上述三種重疊技法，所產生的一個造形相當特異的封面設計。在圖230裡，三個各別飛翔的人物當中有二個分別與一個嬰兒臉部重疊，數張牌子的重疊；地球狀之圖像與一長方形面作部分重疊等等，甚至於圖像與圖像的重疊之餘，尚有跨越至與其他重疊區域的圖像再作重疊的技法。

228

以分區近似形部
分重疊(表現於
鳥之翅膀與尾巴
部位)所產生深
度錯覺之構圖
(引自 *Noah's Art*,
p.136)

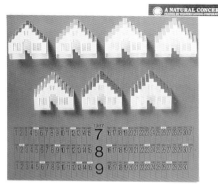

229

以正視作房屋形的前後
重疊配置,而產生深度
錯覺之月曆構圖設計
(引自《3D グラフィック
ス》,p.133)

二、比例法

依照人們的經驗顯示同樣大小的物品,其越接近我們的物品,感覺上會大於離我們較遠的物品。基於這樣的觀點,設計師便可加以運用物品的視覺大小與比例關係,而產生效果良好的錯覺式空間構圖。圖231所示係以緊密配置的大小圓圈為基本圖像所作成的構圖。由圖231可以看出整個構圖,如同水的漩渦一樣,其較暗且較密集的區域成為水的匯集處,分別流往構圖內面或遠離觀視者,因而圓圈則特別小;相對於那些圓圈較大的區域,則似乎是流往構圖外面或接近觀視者。故圖231顯然是利用物品的大小比例關係作為構思的依據以產生錯覺式的空間特性。圖232與圖233為應用比例法表現錯覺式空間特性之其他例子。

230

運用三種重疊技法所產生深度錯覺的封面設計
(引自 *New American Design*
,p.138)

以大小圓圈之緊密配置
，而產生具深度之錯覺
式空間
（引自 *Design: Principles
and Problems*，p.109）

以一星形輻射狀基本圖
像作比例放大與重疊，
而表現錯覺式空間特性
之構圖

232

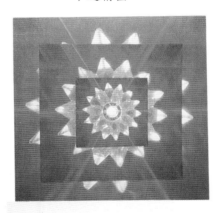

233

以一基本圖
像作比例變
化與重疊，
而表現錯覺
式空間特性
之封面構圖
（引自《世界の
グラフィッ
クデザイ
ン》4，p.57）

一〇九五

三、暗示性方法

　　利用暗示性方法以產生錯覺式空間的
構圖，主要是基於人們對於構圖特徵表現
視覺上的好奇，及人們的眼睛對於光線與
色彩的反作用，而引起自然的視覺反應等
因素之考量。依此，設計師在構圖時，刻
意運用構圖邊框的界限特性，來表達不甚
完整的圖像，使觀視者自然而好奇地想知
道到底超越該邊框界限以外的圖像，或者
設計師所欲傳達的資訊，尚有那些及會是
什麼樣子的形態等，因而使構圖產生一種
錯覺式的空間特性。以這種方式所作的暗
示性構圖通常是以一種有效的符號／記號
表達具深遠或聯想含意的訊息，如圖234
所示。圖234係以兩條曲線切合，並由
一個橢圓疊合三個菱形所形成之圖像後，
自四方延伸至框架的邊界，而產生的一種
錯覺式空間的構圖。

234

以圖像延續至框架邊界
的方式，表現錯覺式空
間特性之色彩漸層構圖
（學生作品）

除了上述方法以外，設計師尚可將圖
像以特殊的技法處理，使整個構圖在空間
上產生膨脹（如圖61所示）、波動起伏
或實際動感等效果。圖235所示之商標
構圖，係以上下兩個區段之水平線圖像，
結合中間區段之斜線圖像，而產生波動起
伏效果之錯覺式空間造形。

235

以暗示性方法產生波動
起伏效果之商標設計
（引自 *Logos of Major World
Corporations*，p.93）

四、透視法

在產生錯覺式空間方面，透視的圖像
表達方式可以說是一種最直接而有效的方
法。此因透視法能夠機械式的或自發式的
使構圖內的圖像及圖像間的關係產生深度
或距離，而表現錯覺式空間的特性。換言
之，透視法係一種表達物品特徵的方法，
其方法的特色爲反應出觀視者的眼睛對物
品本身或物品間的距離與深度，所作觀視
的實際狀況。因此，當我們欲用透視法
時，特別要留意到物品出現在眼睛內的圖
像，絕不能以我們在經驗上或知識上對該
物品的實際外觀特質作爲構圖的依據。圖
236說明依透視法構圖時，吾人觀視一個
長方形盒子最多只能看到該盒子六個面中
的二個或三個面，而且每個邊線的長度均
不相等，這些特性與我們的眼睛觀視情形
相吻合。

236

物品在透視法裡，可能
被表達的幾種圖像形態
（引自《デザインスケッ
チ》，p.106）

由圖236可以看出，原本每一對邊線皆平行的長方形盒，似乎都朝構圖內面兩邊之消逝點會聚。這兩個消逝點所代表的意義為當兩平行線延伸至無窮遠處時，在吾人眼睛裡的感覺是該兩平行線逐漸收斂而至消逝於某一點，而這一點即為消逝點。圖237說明上述之兩平行線收斂的現象。

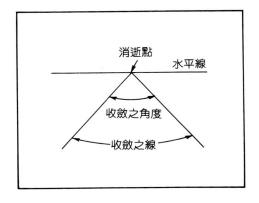

237

兩平行線收斂之現象

有關平行線收斂於一消逝點的角度，完全依觀視者之觀視點而定，故圖236裡之長方形盒構圖的觀視點分別為上方偏右、水平偏左及下方偏右。一般說來，設計師以透視法表現構想與造形時，最常用的技法為一點透視(One-Point Perspective)及兩點透視(Two-Point Perspective)兩種（英文1、14、15；日文2），其特性分別表示於圖238與圖239。圖

240與圖241則分別為一點透視及兩點透視之圖例。

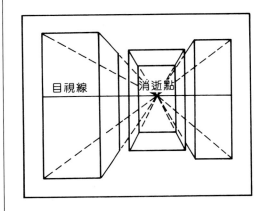

238

一點透視表達之基本概念

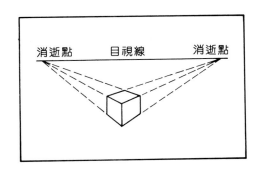

239

二點透視表達之基本概念

240

一點透視之構圖實例

（引自 *Environmental Design
Best Selection* 4，p.43）

242

以刻意誇張的一點透視
表現之雜誌廣告構圖
（引自 *Environmental Design
Best Selection* 4，p.71）

241

二點透視之構圖實例

（學生作品）

243

以一點透視構圖之封面
設計
（引 自 *Design: Principles
and Problems*，p.103）

設計師利用透視法構圖以產生錯覺式
空間特性的作法，主要在於強調圖像的平
面立體化效果。基於此，其構圖在吸引觀
視者注意的前提下，未必要完全依照透視
法的原則，如圖 242 與圖 243 所示。所
以透視法提供設計師從事錯覺式空間造形
一種可行的應用途徑。

五、表現技法

表現技法可以說是一個形狀的二度空
間視覺表達；而這種視覺表達的效果，正

如同該形狀出現在三度空間的情形。因此，表現技法可被視為產生錯覺式空間最直接的一種方法。表現技法的構圖與透視法相同，主要是基於物品出現在觀視者眼睛的實際狀況，不過表現技法則又多考慮了物品與光源的關係。

通常利用表現技法時，先將所要構圖的物品，以透視法表達其圖像之高度（寬度）、寬度（長度）與深度方面的特徵。其次，就圖像的細部特徵表現實際上的色彩、材質，及光線投射所產生的明暗與陰影。最後，則是整體構圖的明暗與陰影的表現。由於人們的眼睛，實際上並未能觀視到物品的邊線，因此，整個物品圖像的邊線在表現技法的最後階段，將運用明暗度的變化予以取代，來達到視覺的逼真效果。

一般表現技法所需要的材料與道具種類很多，包括一般用鉛筆、專用各式鉛筆和色鉛筆、專用圖畫紙、橡皮擦、廣告顏料、麥克筆、粉彩筆、各式膠帶、製圖用之圓規、洞洞板、橢圓板、鴨嘴筆與針筆以及噴色用的噴霧器等。有關表現技法因有其他專書介紹，限於篇幅，本書將不予詳細解說其運用之方式與技法。至於設計師以表現技法構圖，最常見的形態為三面（正視、上視和側視）立體表現視圖與一比一的平面立體化表現視圖兩種，分別如圖244與圖245所示。

244 以三面立體表現視圖表達製圖桌設計之構想
（學生作品）

245

以一比一的物品正面、側面、與頂面細部特徵，作平面立體化表現視圖，表達電熨斗設計之構想
（學生作品）

利用表現技法構圖除了增加視覺上的吸引力外，更因為表現技法同時考量物品的形狀和細部紋理、光線、明暗及陰影，乃至於周圍環境的背景，而兼具了觸感的訴求。除此以外，表現技法不只是產生錯覺式空間造形的一種工具，它更是一種有效的傳達工具，能夠將物品的表達，同時

傳遞給觀視者一種溫暖與親近的感覺。

　　近年來，由於電腦軟硬體的快速發展，以電腦繪圖所進行的表現技法構圖，將在未來幾年內，逐漸取代傳統的人工式表現技法。這一趨勢的轉變，主要是電腦設備的功能大幅提升而價格卻急速下降，而且以電腦繪圖來構圖，不但逼真程度遠超過傳統表現技法，更能在圖形的產生、提取、修改與複製等方面展現優異的能力。有關電腦繪圖的表現技法，請參閱圖42至圖45，本節限於篇幅，不另介紹。

第三節

造形在空間、時間與動感間的關係考量

（英文 1、3、14、15、17）

　　空間毫無疑問地暗示著動感，依此而包含著時間的因素。無論是星球或衛星在宇宙的空間裡移動，甚至地球上的人們與動物也都是隨時在移動。當一位畫家調色以描述圖像深度時，即已考量了光線、空氣與人們眼睛的移動；而當觀視者反應觀視的感受時，亦歷經了時間、移動與作品內調色的認知等過程，故造形與空間、時間和動感間的關係可說是彼此互動。有些時候，設計師尚可運用這一層的關係來進行構圖與構想發展，特別是三度空間的設計更是明顯地包含時間與動感，如一幢建築的室內與室外的空間規劃及其本身的結構特性與周遭環境的配合、雕塑品或一般商品的供人接觸等。圖246與圖247所示之造形表現了構件在穩定與平衡中具有連續移動的特性。

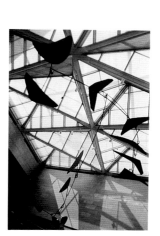

246

表現平衡與動感特性的構圖（Mobile）

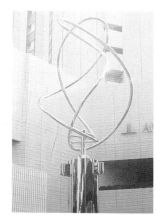

247

表現時間與動感特性的構圖（布魯塞爾構造）（引自《環境デザイン集成》第10卷，p.65）

利用空間、時間與動感間的互動關係，亦可協助設計師進行二度空間的造形，其構思的方式係以順序性的圖像改變，來反應時間與動感的特質。一般可資運用的方法有兩種，即一、以單一不變的框架構圖；二、以多個不變的框架構圖（英文1、15、17）。基本上，這兩種技法的特性相同，而且尚可應用於三度空間的造形，有關該兩種技法的特性，分別如下所述：

一、以單一不變的框架構圖

以單一不變的框架構圖意即以一個畫面來表達空間、時間與動感的特性。圖248所示之構圖係以三隻大小不同的手之重疊來表現一個城市的成長。圖248的構思為利用尺寸大小改變的順序性傳達時間與動態的變化。類似的例子如圖249所示，其與圖248的最大差異在於圖249的構圖圖像係二度空間者，而圖248則為三度空間者。

248 以三隻大小不同而重疊的手表達城市成長之海報設計（引自 *Design Concepts and Applications*, p.140）

249

以三個大小不等的輻射狀線條圖像，來表現一部照相機伸縮式鏡頭特性之海報設計（引自《世界のグラフィックデザイン》, p.33）

相較於圖248與圖249之以尺寸大小改變的順序性構圖，圖250與圖251係利用位置改變的順序性來構圖。圖250與圖251之構圖可明顯看出每個圖像均循一移動的軌跡作位置上的連續變動，如此而表現時間與動感的特性。相同的技法亦可應用於商標的設計，如圖252與圖253所示。

252 | 以圖像作單一方向之位置連續變動所表現之商標（引自 Japan's Trademarks & Logos in Full Color，p.93）

253
以圖像作雙方向之位置連續變動所表現之商標（引自《3D グラフィックス》，p.104）

250 | 以一具寬度之「NCKUID」字形作位置上的連續變動所產生之構圖（學生作品）

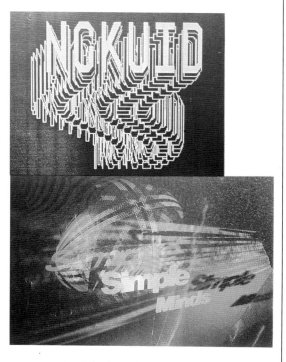

以文字圖像作位置上的連續變動所產生之構圖（引自 The Graphic Beat，p.166）
251

利用形態作順序性的改變技法，不但能使構圖表現時間與動感的特性，而且可以增加構圖的趣味性，如圖254所示。

以一條魚圖像逐步轉換
爲一個女模特兒圖像，
來表現形態變化特性之
構圖
（引自《6人 のディスプ
レイディレクション 》，
p.16）

除了上述以尺寸大小、位置與形態之
順序性改變技法外，尚有一種方式亦可表
現時間與動感之特性，即以一個圖像的順
序性破壞變化來構圖。這一種方式，主要
是將圖像分割後再重新配置，而所形成的
構圖因有漸次變化的效果，故能反應時間
與動感的特性。圖255說明構圖以圖像
作順序性破壞變化之應用例子。類似的技
法亦普遍應用於商標之設計，如圖256
與圖257所示。

256

以一個部分
圓之圖像作
縱橫分割，
並重予緊密
至稀疏方式
的配置，所
形成之商標

（引自 American Corporate
Identity , p.229）

The roots
of marital tension

255

以一個心形圖像作縱橫
等分之分割，並重予緊
密至稀疏方式的配置，
所形成之鎮靜劑小冊封
面構圖
（引自《平面設計實踐》，
p.138）

257

以一個 D 字形圖像之
左邊線分割爲數個菱塊
，再衍生出較多之菱形
與橢圓形，並重予間隔
式配置所形成之商標
（引自 Japan's Trademarks &
Logos in Full Color , p.14）

二、以多個不變的框架構圖

以多個不變的框架構圖意即以多個畫面來表達空間、時間與動感的特性。圖258所示之構圖係將美國 CBS 廣播電視公司商標設計之發展過程，分別用數個框架之圖像表達而成的廣告海報。圖258之構思與圖254相近，均係利用形態的順序性改變技法，來表現時間與動感之特性。圖258與圖254之最大差異僅在於圖258以多個不變的框架構圖；而圖254則以一個不變的框架構圖。由圖258與圖254可看出兩種表達方式各有特色。

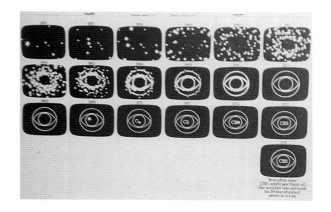

258

以多個不變的框架，對美國 CBS 商標設計發展作形態之順序性改變所形成的海報構圖
（引自《平面設計實踐》，p.104）

第六章

明暗度對造形的影響

在一個設計裡，明暗度的考量係指設計物表面區域相對的光亮程度或黑暗程度。通常研究明暗度與研究對比，其意義是一樣的。有些設計師習慣將明暗度的特質與色彩一起考慮，如暗紅色、淡藍色等。不過值得注意的是有些黑白的作品、黑白攝影、廣告及某些純美術等，都是透過明暗度範圍的改變，給予觀視者相當大的衝擊。這一類的明暗度表現並未以色彩為考慮對象，而是以黑、白，與不同程度的灰色來表現構圖的特色。事實上，明暗度的選擇確能影響觀視者的空間認知與情感上的回應。有些時候，明暗度配合著構圖，甚至可使觀視者產生特定色彩的錯覺，故明暗度對造形的影響甚大，設計師可加以妥善運用。

第一節
以明暗度區隔表現的構圖特色

一般言之，設計師利用明暗度構圖，對於明暗度區隔的選擇，往往有賴於設計師區分各區隔的敏銳程度與創造區隔層級的多寡而定。圖259所示之構圖為以直線與曲線混合之複合幾何形圖像所組成，並利用明暗度之白色到黑色約六個層級的區隔，而使整體之構圖具有深度之錯覺式空間特性。相對於圖259，圖260係以大小圓圈之圖像，分別自整個圖面框架的水平中央位置，作緊密至疏鬆及向上和向下擴散的方式構圖。然後，再利用明暗度使下半區域呈黑白強烈對比，而上半區域則以數個明暗區隔接近的層級為之，如此使整個構圖亦具特別之空間錯覺感。由圖259與圖260可知明暗度的層級區隔，在白色與黑色之間可能為無窮，設計師必須試著去學習如何選擇與區分，以增強視覺的敏銳力。

259

以複合幾何形圖像，配合明暗度區隔層紋明顯之構圖，而產生錯覺式空間之特性
（引自 *The Graphic Beat*，p.105）

260

以大小圓圈之圖像配合
明暗度特性之構圖
（學生作品）

設計師在構圖上表現明暗度區隔層
級，除應用如圖259與圖260所示以明
顯而不規則的區分方式為之外，尚可運用
光學上的混合特性。這種混合特性使明暗
度之區隔層級自然消除，而產生如光線照
射強弱逐漸分明卻沒有分界的明暗度錯
覺。圖261係以細點繪圖配合光學混合
特性之明暗度所產生之椅子構圖。圖261
的另一個特色便是在明暗度混合之餘，以
對角形成黑白明顯的兩個區域，來突顯三
度空間的特性。類似以細點表現明暗度混
合特性之造形如圖262所示。圖262在
數個幾何形圖像裡的明暗度區分並不明
顯，但各別圖像的明暗則顯得相當強烈，
充分表現了明暗度混合與錯覺式空間的特

性。圖263的構圖則以線條的交叉及疏
密性表現明暗度混合特性。

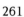

261

以細點表現
明暗度混合
特性之椅子
構圖
（引自 International Corpo-
rate Identity, p.226）

262

以細點表現明
暗度混合與錯
覺式空間特性
之構圖
（引自 Japan's
Trademarks &
Logos in Full
Color, p.254）

263

以線條交叉
及疏密表現
明暗度混合
特性之人像
構圖（電腦
繪圖）
（引自
Computer
Graphics,
p.13）

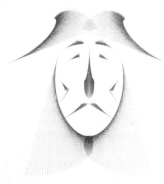

利用色彩漸層的原理於明暗度的表現，亦可使構圖產生有別於前述明暗區隔層級明顯及明暗混合的效果。這種明暗漸層的構圖方式，正好介於明暗區隔層級明顯及明暗混合兩種方式之間，係以每一個圖像各自表現明暗漸層分明的特性，而使整個構圖亦能具有錯覺式空間的效果。圖264與圖265均為表現明暗漸層特性之構圖。

264

以明暗漸層特性構圖之唱片套封面設計
（引自 *Design Dialogue*，p.42）

265

以明暗漸層表達之構圖
（引自 *The Creative Index: Artifile*，p.95）

表達構圖明暗度的實體作法，除如上述以區域性的明暗均勻、黑點密度大小、或線條疏密等方式為之外，尚可由線條的粗細產生具明暗特性之構圖。基本上，線條的構圖早為一般人所熟知，但若再適當地考慮線條的粗細，則在構圖內將自然呈現明暗的效果。圖266所示為純以線條的方式構圖，唯在圖內部分線條刻意加粗，以暗示特別強調之意，如此之作法不但增加對觀視者的吸引力，亦表現了明暗度的特性。運用線條粗細構圖而考慮明暗度效果的例子很多，如圖267至圖269所示之商標設計。圖268與圖269之構圖甚且具錯覺式空間的特性。

266

以細線條構圖，並配合少數粗線條來強調圖像的某些特性
（引自 *International Corporate Identity*，p.341）

267

以線條粗細和粗細交接
方式，作水平間列之構
圖所形成的商標
（引自 *Japan's Trademarks &
Logos in Full Color*，p.214）

以線條具等差粗細特徵，
作藍白色交列構圖所形成
的日本測量會社商標
268
（引自 *Japan's Trademarks &
Logos in Full Color*，p.33）

269

以線條粗細均勻變化，
作藍白色交列構圖所形
成的商標
（引自 *Japan's Trademarks &
Logos in Full Color*，p.286）

第二節
利用明暗度對比表達空間錯覺的技法

　　由設計的觀點而言，白色與其他明度
較暗之顏色配合，可呈現明暗強烈對比特
性，而能在空間裡產生前推或回溯的效
果。當然要產生這種前推或回溯的效果，
有賴於周遭環境的配合與構圖所提供的暗
示性線索而定。最典型的一個例子，如圖

270所示之商標構圖。圖 270 內三個人
的面部圖像分別以二個藍色夾一個白色的
方式爲之，使得整體構圖產生人像重疊的
錯覺效果。白色與其他對比色由另一個角
度來看（如景觀之描述），可以產生令人
覺得較近距離的效果，而相對於灰色系則

表現較遠距離的感覺。圖271所示之構圖，其上方左邊爲灰色區域，右邊爲黑色區域，而下方則呈較淡的白色區域。整個構圖除表現水面平靜波浪效果外，左上角似乎爲距離較遠的區域，而右上角之區域則距離稍近，然後是下方距離最近的區域，這種距離遠近的感覺與吾人觀視遠近重疊的山是相近的。圖271同時又表現深度的特性，如構圖較爲暗色的上半部區域，似乎顯得水域較深；而屬淡色的下半部區域則顯得水域較淺，且淺到隱約可看到水面下的石頭。諸如圖270與圖271的構圖説明應用明暗度前推或回溯的特性於造形之可行性。

271

以黑色、白色與灰色等明暗度表現水面波浪效果之構圖
（引自 *A Brochure Pamphlet Collection*，p.164）

白色與黑色的明暗度對比特性，尚可表現爲線條或形的重複與交互並列，而使觀視者感到構圖裡出現某種色彩的錯覺現象。常見的例子如圖272所示。圖272的構圖，依其觀視者觀視該圖時所使用的光線型態，可能會於黑色條紋之間感到閃爍著紅色、綠色、藍色、或紫色的錯覺。類似的色彩錯覺現象亦可能發生於旋轉型之構圖，如圖273所示之商標。圖273之構圖係以藍色彎月形圖像，作螺旋狀漸次增大之對應式配置，不但使得整個構圖產生空間上的錯覺（具三度空間特性），而且在以圖中心旋轉時，亦使觀視者產生色彩認知之錯覺。

270

以藍色與白色圖像交互構圖而產生重疊效果之日本醫學研究會商標
（引自 *Japan's Trademarks & Logos in Full Color*，p.82）

272
以黑白重複與交列之線
條產生色彩錯覺之構圖
（學生作品）

273
以彎月形圖像作螺旋狀配
置而產生空間與色彩錯覺
之日本專門學校商標
（引自 *Japan's Trademarks &
Logos in Full Color*, p.68）

前述的一些例子，對明暗度的特性在
造形上的二度空間構圖所扮演的積極角
色，提供了多元化的應用途徑。不過，值
得一提的是在二度空間裡的排字與印刷設
計，明暗度的特性也能發揮相當好的視覺
效果。圖274所示的購物袋設計，便是

在構圖上利用明暗度的特性，以增強視覺
效果的例子。由圖274可以看出整個購
物袋設計，係純以商標和印刷式英文字所
形成的構圖。這樣的構圖，若僅以藍色背
景配以白色或灰色的字句，可能會顯得沒
有特色，所幸作者技巧地運用明暗度的特
性，改以白色與灰色交互配置來表示商標
與英文字間的段落，而使整個構圖獲得相
當大的改善。

274
利用明暗度特性於商標
與印刷字體之配置所形
成的購物袋設計
（引自 *Japan's Trademarks &
Logos in Full Color*, p.262）

有些時候，一個三度空間的實體物
品，透過明暗度裡的極端黑白對比轉換可
以變成一種抽象而有特色的形或式樣。圖
275所示的構圖係將一片具相當長度的柵
籬由側面拍照，再經過鏡射複製而成的一

個無主題（Non Objective）之設計圖面。由此可見，一些陳腐而習知的實體物品，經由明暗度特性的運用與轉換，也可以成爲設計師構圖的題材。

275

利用強烈黑白明暗對比
特性，將一個習見之柵
籬拍照與鏡射複製，所
形成的一個抽象構圖
（引自 *Design: Principles
and Problems*，p.175）

相對於前述將三度空間的物品藉明暗度特性轉換爲二度空間的構圖，明暗度也可協助設計師將二度空間的構圖產生具深度的三度空間錯覺。圖276所表現的人像構圖，由於明暗度的關係而形成圖像的疏密，連帶地令人產生一種三度空間的錯覺感。類似於圖276效果之另一種技法爲利用擴散式的明暗度，來產生圖畫式的空間感，如圖277所示。圖277之構圖表現了宇宙星海無際的錯覺式空間，即爲在一黑色背景裡，將許多小圓圈的圖像混

以灰色層次的明暗度，而使觀視者誤以爲這些小圓圈彼此均有相當距離的錯覺。

276

以明暗度表現圖像疏密
特性之人像構圖
（引自 *The Graphic Beat*，
p.195）

277

以擴散式明暗度配合小
圓圈圖像，所形成的圖
畫式宇宙星河構圖
（引自 *The Graphic Beat*，
p.58）

最後要提到的是關於明暗度特性應用
於錯覺式空間的一項最普遍之表達技法，
便是大衆所熟知的素描。素描之得以發揮
其效果，主要在於明暗度的表現，使構圖
產生具深度的空間錯覺感，如圖278所
示。再者，利用明暗度的混合特性，能使
素描將所欲表達的物品能夠更爲細緻與逼
真。

278

利用明暗度特性於機器
外觀素描，所表現的錯
覺式空間構圖
（引自《 デザインスケッ
チ》， p.43）

第七章

紋理的特質與造形上的應用

紋理是有關於任何自然的或是被製造的物品之表面特徵。換言之，表面紋理則顯示了一個物品是用什麼製成的。紋理可以說在我們日常生活裡到處都是，而當我們用手去接觸一個物品時，對於該物品的表面，可能的感覺為毛茸茸的、光滑的、粗糙的、沙質的、凸起狀、有光澤的、凹凸的或是粗粒狀的等。

紋理通常可以由兩種不同但極為相關的方式加以認知，即觸覺與視覺。觸覺的感受是由於人去接觸物品而發生，這種方式對物品表面的實際特徵，感覺最為確實。人們便是經由觸覺而對各種物品的表面紋理特性有所認識，並且將這些認知的結果儲存在腦裡，以便往後能夠透過眼睛的觀視迅速確認相同或相近似物品的表面紋理。至於對物品表面紋理的視覺反應，則主要受物品材料對光線照射的反射或吸收所影響。一個很光滑的表面可以說是將所有不規則或粗糙的表面磨平，而反射出大量的光線，如圖279所示。

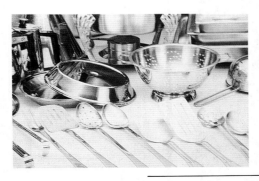

279

表面紋理極為光滑之廚房用具

圖279之物品表面紋理，無論是經由觸覺或視覺兩種不同方式去體會，其認知的結論都是一致的。相對於圖279之光滑表面物品，圖280所顯示的物品表面則為平滑的，故其表面沒有強烈的反射光線。不過，圖280的物品表面紋理，其視覺的感受可能會較觸覺的感受來得更為平滑，此因光線投射在該物品之表面相當均勻，並未顯現該物品略為粗糙的表面。

280

利用可回收用紙所做成的珠寶包裝盒與袋之表面紋理特性
（引自 *Best of Packaging in Japan 8*, p.216）

另一種可能會與圖280有截然不同感受的表面紋理，如圖281所示。在圖281裡的物品表面，因光線照射的明暗（強烈反射光與全然暗淡）差異很大，故很容易由視覺的感受而認定該物品的表面很粗糙；然而經由觸覺的感受卻會認為該

物品的表面很平滑。

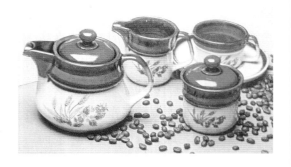

———— 281 ————

表面觸感平滑但視感粗
糙之陶瓷器皿

由上述三個例子可知，表面紋理的觸覺與視覺感受未必一致，因此，唯有小心而緊密的檢視始能有效地確認。

一般說來，所有的藝術作品（平面或立體）都具有一種可以感受的表面實際紋理印象，而這種感受的印象，則是來自視覺方面的解析。基於此，表面紋理便成為任何一件設計的一個重要元素，有些設計的作品，其吸引觀視者首先注意的因素常來自表面的紋理處置效果，而非那些經由線條、形、形狀、明暗度或色彩所表現者。故紋理的特性對設計師而言，相當重要且不容忽視。本章將介紹紋理的基本特質與應用紋理之特性於造形表現的一些技法。

除此以外，由另一角度來看，紋理與式樣的特性時常混為一談。一個松果（如

圖282所示）具有一個相當明顯的式樣（由許多極為相近的四邊形組成），卻同時具有相當粗糙觸感的紋理。相形之下，一塊具式樣的地毯（如圖283所示），提供我們一種視覺感受上，呈現相當差異的紋理，而實際上這塊地毯上的紋理在觸感上，則可能是一樣地平滑，而沒有任何差異。基本上，如前所述，一個由紋理所構成的區域即成為式樣，故自設計的觀點而言，式樣是單元的紋理作重複性的排列或配置而成的。由於紋理與式樣皆具有造形上的應用價值，故本章亦將探討。

———— 282 ————

自然形態之
松果特徵

283

表面紋理觸感平滑但視感
可能有差異之地毯式樣
（引自 *The Itatlian Design*，
p.243）

第一節

紋理的基本特質

在古代、原始、與民俗藝術裡，紋理被證實受到普遍性地應用。有關宗教和符號形象的紋理，多半利用植物莖葉、黏土、羽毛、毛皮與象牙等材料來表現。在其他文明裡，金、鍍金、玻璃、琺瑯與光亮表面等材料的使用，表現了紋理華麗的特色。今天，複合性的材料則受到廣泛地使用；但儘管如此，自然的紋理仍然具有相當的親和力。設計師常利用暗示性與實際的紋理來增強視覺的效果，所以許多二度空間的設計，由於表面的顯著差異而表現得相當活潑。不過也有一些當代的設計師與藝術家則以強烈的觸感效果表現於陶瓷、珠寶與織布方面。當然，設計師也可以在利用其他設計元素造形時，慎重地強調紋理的特性。一般說來，紋理的創意性運用有三種途徑，即一、實際的（Actual）；二、模擬的（Simulated）；及三、自創的（Invented）紋理（英文 1、3、14、15、17）。茲對這三種紋理的表現特性分別介紹於下：

一、實際的紋理

表達紋理的一種最明顯的方式為利用實際紋理，即使用物品的材料已具有相當顯著的紋理。有些時候，藉著拼貼的形式，將各種已知的材料或物品黏貼在一個硬板背面，而形成一個實際紋理的構圖，如圖284所示。在圖284的構圖裡，作

284 以不同紋理之碎布黏貼所成的實際紋理構圖（引自《プロダクションメッセージ》，p.38）

者利用一些表面紋理有差異的碎布,作純粹平坦形之抽象組合。整個作品的構圖,最能引起觀視者興趣的,不在各個形的特性,而在其表面紋理。觀視者可能會試著去接觸構圖,以感受每一塊碎布的表面紋理。

另一種與圖284稍微不一樣的作法,便是構圖裡只有部分的圖像為黏貼各種已知的材料或物品,如圖285所示。圖285的構圖主要為繪畫,但為了增強畫的視覺效果,於是用了各種不同紋理的材料(如壓克力及其他塗料),藉著黏貼的方式,消除部分形或形狀,來表現構圖的特殊效果。

利用黏貼的技法來表達紋理的構圖,其所配合的已知材料,往往以截取部分的特性,來引起觀視者體認到一種獨特的美感。這種美感純粹是由於所使用材料的類似紋理特性,如以羽毛、樹葉與絨紙的黏貼,來表現輕巧與漂浮的質地。有些時候,設計師更可運用二度空間的黏貼而產生三度空間的錯覺感,如圖286所示。圖286裡穿溜冰鞋、戴黑色高帽子與項鍊而手握持吸塵器的人物圖像,主要是以報紙剪貼而成,再配合左右兩長條的報紙黏貼代表門兩邊之牆面,使得整個構圖由於明暗對比的強烈,而表現了錯覺式空間的特性。

285

利用壓克力與塗料黏貼以表現實際紋理特性之構圖
(引自 *Design Through Discovery*, p.91)

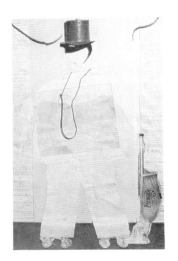

286

以報紙黏貼表現實際紋理特性,且造成空間錯覺感之構圖
(引自 *Design: Principles and Problems*, p.143)

實際紋理除了以平板式的黏貼構圖來表現外，時常是拼湊式作品的一項重要特徵。所謂拼湊式作品係指作品的創意在基於某些特定目的下，以三度空間的物品予以組合而成，如圖287所示的時鐘。姑且不論該時鐘以何種紙板作為外觀的主要造形材料，整個構圖以數種幾何形態的紙板，配合顏色與時鐘顯示面顏色呈對比的中空圓柱形基座所拼湊黏貼而成。圖287之作品外觀所吸引觀視者的包括整體形態之紋理質感與鮮明的色彩等。

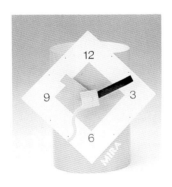

287

以硬紙板拼湊所形成的
時鐘外觀（主要電子零
件與裝置均嵌置於內面）
（引自 *Package Design*,
p.108）

二、模擬的紋理

設計師以紋理的特性來表現構圖的方式除了利用實際材料或物品的紋理外，尚可應用塗料、墨水、或鉛筆等工具去模擬紋理。換句話說，所謂模擬的紋理係指現有物品實際紋理之精密描繪，如對木材、穀物、毛皮或石頭等的紋理加以複製。以模擬的方式來表現紋理，其最常用的技法便是利用明與暗的對比關係來產生紋理的效果。圖288所表現的樹皮片斷相當接近於自然的樹皮紋理，不但由左右兩邊的明暗產生三度空間圓弧面的樹幹效果，而且又讓人感受到很深的裂縫與表面差異的觸覺特性。

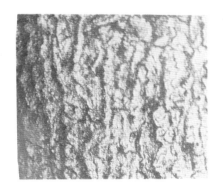

288

以鉛筆素描模擬自然樹
皮紋理之構圖
（學生作品）

相較於圖288的鉛筆素描模擬紋理構圖，圖289則以繪畫的方式表現日常生活的一隅。圖289裡的每一物品都藉著光線、陰影與色調的精密描繪，使得整個構圖不但表現近乎真實物品的表面紋理，而且亦產生了錯覺式空間的效果。

289

以精密繪畫表現模擬紋
理之構圖
（引自 *International Corpo-
rate Identity*，p.45）

290
以墨水畫線方式自創紋
理之構圖
（引自 *International Corpo-
rate Identity*，p.338）

291
以按壓包裝發泡材料表
現創新紋理之構圖
（引自 *International Corpo-
rate Identity*，p.32）

三、 自創的紋理

所謂自創的紋理係指以刷子、筆、膠
水、蠟筆、蠟或其他工具與媒介等作單純
的紋理創造，而所產生的紋理並未與任何
既存紋理有相近之處。圖290以墨水作
畫線條方式的構圖來創造表面的紋理特
徵。其他的自創紋理構圖則如圖291所
示。圖291之構圖可以説是按壓包裝用
PS發泡材料以產生近似小圓而彼此交互
配置之特異紋理。

有些時候，自創的紋理亦可用來代表
某種物品的表面紋理，即使其特徵並不盡
相似，但整體構圖的形象足以讓觀視者聯
想到某種實際物品，如圖292所示的磚
塊型牆面紋理。相較於圖292，圖293
之唱片封面構圖，其紋理的表現就顯得相
當不規則。圖293以腐蝕及拓印保麗龍

板等方式來表現設計師自我創造的紋理，充分傳達了現代自由造形的意念。

292

自創磚塊牆面紋理之構圖
（引自 *International Corporate Identity*，p.26）

293

以自創紋理表現構圖之唱片封面設計
（引自 *The Graphic Beat*，p.21）

另外一種表現自創紋理特性之構圖，如圖294所示。圖294之構圖係結合厚實的塗刷與明暗度，而產生一種具高浮雕特色之木刻紋理。觀視者可由圖內隱約看出許多浮出或凹陷之數字。自創的紋理應

用性甚廣，圖295所示的家具表面紋理設計與圖296所示的地毯紋理設計即爲其例。

294

利用塗刷與明暗度表現高浮雕特色之自創紋理構圖
（引自 *Design: Principles and Problems*，p.136）

295

利用自創紋理於家具表面紋理設計
（引自 *The Italian Design*，p.110）

利用自創紋理於地毯設計
（引自 *Post Modern Design*，
p.41）

第二節

應用紋理特性造形之技法

產生視覺的紋理構圖在二度空間的造形上扮演著相當重要的角色。基本上，這種利用紋理特性來造形的表達技法，常見的有四種：即一、字形與字體；二、手指印與蓋印；三、摩擦與移轉；及四、互接（英文1、14、15）。茲就此四種技法的特性分別介紹於下：

一、字形與字體

在傳統的印刷裡，鉛字型的字母與數字透過墨水或油墨的複印，可以產生一種視覺的紋理效果，特別是當混以其他字母或數字時，其效果更為顯著，如圖297所示。圖297之構圖係以二十六個英文大寫字母，沿著正方形兩對角線作混合式複印所形成，其混合次數愈多者顯得愈暗，而混合次數愈少者則顯得愈明亮。如此，使得整個構圖表現出相當特異且具紋理特性之視覺效果。運用類似但混合方式改變的作法，其構圖將產生不同的效果。若再把這些不同的構圖予以間列式的配置，而將之應用到展示空間的規劃，則其構思不失為展示設計的一種視覺表達途

徑。圖298說明以圖297之構圖爲基本
造形構架所發展而成的空間展示狀況。類
似的作法亦可應用於人物或物品之圖像表
達,如圖299所示。

297 以印刷字體作混合式複
印所表現之構圖
(引自 Design: Principles
and Problems,p.141)

以圖297的構圖作不同
形式之改變,所表現的
空間展示效果
(引自 Design: Principles
298 and Problems,p.141)

299

以音符字形作混合式複
印所表現之人像構圖
(引自 Best of Packaging in
Japan,p.35)

　　相較於前述以印刷字形或數字作混合
式複印來表現視覺紋理之構圖,設計師亦
可不使用混合式複印而考慮以單一字形的
複印與留白方式來表現明暗,亦將產生類
似但感受不同之構圖,如圖300所示之
建築物圖像。設計師亦可以印刷形大寫字
母或數字的放大或縮小作單一字形的複
印,或者以敍述句形之部分字母或數字的
放大或縮小加以複印,而產生各有特色之
構圖。圖301所示之人像海報係以日文
描述性的句子(姑且不論其文句是連貫或
有意義)勾畫出人像,並藉字體的放大或
縮小,配以白字黑底之明暗效果,來表現
人像面孔的細部特徵。

300

以單一字母或數字之複
印與留白所形成之建築
物構圖
（引自 *Idea Extra Issue*，
p.42）

301

以描述性日文句子作部
分字體放大或縮小之複
印，所形成的海報構圖
（引自《プロダクションメ
ッセージ》，p.123）

除了利用印刷形字母或數字的複印構
圖，來表現視覺紋理效果外，設計師也可
用書寫的方式而達成類似的效果。以書寫
方式構圖的技法主要係藉字體的粗細與疏
密，表現表面紋理的明暗特性，如圖302
所示之蘋果形態構圖。

302

以書寫方式表現視覺紋
理特性之蘋果形態構圖
（引自 *Design: Principles
and Problems*，p.158）

最後，不以字體構圖而代之以點的方
式表達，其所產生的視覺紋理效果則另具
特色。這種以點的方式構圖可以是藉點的
大小、疏密、重疊、部分重疊、色彩及上
述的混合等來表現圖像的表面紋理特徵。
圖303所示之構圖，即為以青藍色、紫
紅色、黃色與黑色的點，約略作各別顏色
點之間列式及重疊與部分重疊的配置，來
產生與圖299或圖301有差異之人像構
圖。

303

以有顏色之點表現視覺
紋理特性之海報構圖
（引自 *The Graphic Beat*,
p.202）

以手指印的方式表現視
覺紋理特性之人像構圖
（引自 *Design: Principles
and Problems*, p.144）

305

以手指印輔助構圖之展
示板面設計
（引自 *International Corpo-
rate Identity*, p.93）

二、手指印與蓋印

產生紋理錯覺的第二種方法爲將墨水
或油墨沾在有紋理的表面，如手指與模
板，然後往紙上壓而得到手指印或蓋印的
圖像。圖304之人像構圖爲以手指印的
技法來表現，其中人像的表面紋理特徵除
以疏密印製外，尚考慮墨水或油墨的明暗
度，故能充分掌握人像臉部的真實表情。
圖305則係利用手指印的技法於一個展
示版面設計的構圖裡之部分圖像，以增加
構圖的趣味性。

與圖304和圖305的手指印構圖略有不同之蓋印為以硬質材料之表面刻上圖像後，再用墨水或油墨塗上，並往紙上蓋壓，使圖像顯現在紙上的作法，如圖306所示。蓋印的技法實際上即為印刷的一種方式，只是蓋印的構圖比較自由，且不須過於考慮印製的精密度。

306
利用蓋印方式表現視覺紋理特性之動物腳印構圖
（引自 *Noah's Art* p.25）

三、摩擦與移轉

所謂摩擦係將一張紙置於一具明顯表面紋理之物品上，然後以鉛筆、蠟筆或其他類似的媒介物在紙的表面上摩擦，使得物體表面的紋理移轉到紙上。經由摩擦所得的表面紋理與表現的明暗對比，受物品表面的凹凸起伏及紙張表面的粗細程度而定。另一種稍微不同的技法為移轉。所謂移轉係將一張紙的背面貼附於一個具平坦式表面特性的物品上，然後經由摩擦而將刷抹於物品表面的墨水、塗料或其他媒介物，轉移到紙張背面，而產生的表面紋理構圖。以上這些技法有點像兒童作畫所習見的構圖方式，不過對於設計師而言，若能將這些經驗與觀念作妥善的運用，仍可創造出有特色的構圖。圖307所示之構圖讓觀視者感受到相當多樣化的視覺紋理效果。基本上，圖307的構圖結合了腐蝕與移轉、照片、條碼、圖片、文字及各種材料等，使整個圖面充分反映生活的片斷。

307
利用腐蝕與移轉技法及各種材料以表現視覺紋理之構圖
（引自 *The Graphic Beat*，p.20）

四、互接

所謂互接係指將熟知的圖像或字形予以切割，然後錯開並重新配置所產生的新圖像與構圖。圖308所示之構圖便是以兩張不同照片，縱切成十幾片寬窄相同的長條，再予以上下不規則的交互配置所形成的。圖308所用的素材為高對比的人物的圖片，雖然原始的圖像呈現具象的線條、形與紋理，但經過互接後，觀視者感受到一個構圖的錯覺形態。一般說來，利用不同的技法與習知的材料，去探討表現紋理特性之構圖的可行性是值得鼓勵和加以嘗試的。這在廣告設計的構想啟發有很大的助益。相對於圖308以照片的互接來構圖，圖309則試著以字體的互接作為構圖的依據。圖309為將選定的英文印刷形字母，個別橫切成數個片斷，再錯開各個片斷間距，並作連續且重複地配置，使所形成的整體構圖讓觀視者首先感受到的便是視覺紋理的效果。

308
利用照片互接技法來表現視覺紋理特性之構圖
（引自 *The Graphic Beat*, p.155）

309
以字體的互接配置表現視覺紋理特性之構圖
（引自 *Idea Special Issue*, p.65）

上述四種運用紋理特性來進行造形的基本技法，提供設計師一些可行的構圖發展途徑。就實務上而言，這些技法無論是個別或混合運用，對平面設計如海報、廣告或展示等之設計都能表現良好的視覺效果。當然可資運用的技法尚有無數，其中值得介紹的有兩種。第一種技法是利用一些表面紋理平淡的平板形材料，以非常緊密且精確的黏貼技巧，將每片材料接合在一起，而讓觀視者不但感覺到各個圖像係重疊在一起，甚至懷疑是否為真實材料縫合在一起的結果。典型的例子如圖310所示。這種技法的應用特色，在於說明一

些不具特殊表面紋理的材料，也能表現紋
理的錯覺效果。第二種技法則是仿傚古典
作畫的形態，而以許多實際的物品擺設於
一平板（該平板亦可適當表現一些平面式
的圖像）前，並透過拍照所產生的構圖。
經由這種混合實物與平面圖形的構圖充分
表現了另一種形式的視覺紋理效果，如圖
311所示。

310

以各式平板形材料作緊
密黏貼，而表現紋理錯
覺效果之構圖
（引自 *Noah's Art*, p.75）

311

利用實物與平面圖形混
合構圖，而產生視覺紋
理特性之效果
（引自 *European Window
Displays*, p.40）

第 三 節

紋理與式樣在造形上的關聯性

在前面的章節裡，對於紋理與式樣的
差異已有說明過，即式樣為紋理的延伸，
而任何式樣均具有視覺紋理之特性，但並
非所有紋理均能表現一個式樣。因此，式

樣所表現的重複性特質更顯得格外獨特，
然而在整體設計上則不會有任何單一特徵
表現特別突出，如圖312所示。一般說
來，式樣本身可以是一種非常好的底色，

如應用於壁紙、地毯與織布。除此以外，式樣亦是禮品包裝紙的主要特徵，而且更能有效地應用於包裝設計。在包裝設計裡，有時僅利用公司的商標作爲式樣的特徵，便能達到包裝設計的兩個基本要件，即改善產品的包裝外觀與強化消費者對公司名稱的印象，其典型的應用例子如圖313所示。應用類似的技法尚可充分表現於產品的展示與廣告設計方面，如圖314所示。

314

將產品外觀視爲紋理，而作重複配置，以表現式樣特性之產品展示或廣告設計構圖
（引自《6人のディスプレイディレクション 》，p.185）

312

由紋理的重複而延伸爲式樣之構圖
（引自 *International Corporate Identity*, p.173）

313

以公司商標表現式樣之購物袋設計
（引自 *Japan's Trademarks & Logos in Full Color*, p.256）

另外，紋理與式樣的觀念對於表面設計也扮演著重要角色。家庭裡或街道上所使用的地磚，除了須適當選擇尺寸大小、形和色彩外，主要還是藉著紋理與式樣的特性表達而產生美感的。通常，地磚的式樣考量可以由單一紋理的重複來產生（如圖315所示），或者是兩個或以上近似但不相同紋理的重複來產生（如圖316所示）。不過，表面設計的式樣產生並非一定得透過重複的紋理配置。這樣的論點主要著眼於將一個較大面積的紋理當作式樣來看待，如圖317所示的地道。利用這一個引伸的觀念，式樣更廣泛地應用在牆壁上的版面雕塑，如圖318所示。

315

以單一紋理的重複配置
以表現式樣的織品設計
（引自《手芸ブック》，p.1）

316

以正方形、菱形、三角形
等不同紋理的重複配置以
表現式樣的地毯設計
（引自《手芸 ブック 》，
p.11）

317

以大面積的紋理表達式
樣的地道
（引自《環境デザイン集成》
第 15 卷，p.112）

318

以大面積的紋理表達式
樣的壁面雕塑
（引自 Environmental Design
Best Selection 4 , p.230）

最後，值得一提的是，將單元構件作重複的配置或與其他單元構件組合，而表現在一個大區域面積裡，所形成的新單元體之式樣可能連設計師都無法想像得到（英文3）。利用這種方式來表達式樣的特性，主要是藉助負空間的效果，即環繞於單元構件的中空部分所襯托出的交互式樣，如圖319所示。圖319之構圖係以不同顏色的多節桿為單元構件作縱橫配置而成之圖像，並配合負空間的交互作用，而表現了式樣的特色。

319

利用單元構件組合與負空間之交互作用，所表現的式樣特色
（引自《色彩の基本と実用》，p.118）

第八章

色彩在造形上扮演的角色

到目前為止，對於前述七個設計元素中的六個在造形上所表現的特性均已分別介紹過。設計師可以運用這六個設計元素的觀念作黑白的構圖，並且藉著灰色層級的變化而產生許多特異的效果。但是當色彩有機會列入構圖的考慮時，一種新的視覺感受隨之開通。在所有的設計元素裡，色彩毫無疑問的激起了情感上的反應。色彩可以說是視覺形式上最複雜且可能是最有吸引力的元素。天空中拱形的彩虹，展現了引人注目的自然光譜之色相，其中目視所能辨認的色彩包括：紅、橙、黃、綠、藍、與紫，如圖320所示。

藝術家則須要瞭解所有上述有關色彩的因素，以便能發展一套表現個人格調的色彩系統。相對於藝術家，設計師所要表現的色彩系統必須反應消費大眾的色彩喜好或傾向。

通常色彩本身的變化極大，且具無限的組合方式，故其視覺構成的形態能夠表達人們相當廣泛的情緒和情感。圖321所示之構圖，雖然僅使用了極少量的色彩顏料，但由於色彩的加入，卻已明顯地改變了藝術作品的特質。因此，色彩對設計師而言，是一種非常有用的工具。

320

天空中的彩虹所展現的
自然光譜之色相

321

利用色彩強化構圖效果
之繪畫
（引自 *Design: Principles
and Problems*, p.198）

色彩既是一種藝術也是一種科學。物理學家解釋色彩的抽象理論及與光線的關係，乃至於色彩感覺的光學原理。化學家規範出混合色彩與應用色彩的法則。心理學家研究人們對於特定色彩的情感反應。

由於色彩對於激發人們的反應方面，可以扮演相當重要的角色，設計師必須盡力去獲取一些色彩的相關知識。當然最理想的方式，便是修習與鑽研色彩的理論，

不過色彩的理論是一門複雜的學問。還好色彩的應用與控制並不是一件困難的事。設計師只要將一些色彩的基本概念與術語（或專有名稱）加以學習，應該具有掌握色彩與運用色彩的能力，以便能強化視覺傳達的效果。基於此，本章將提出有關色彩特質的一些簡單說明，並且介紹一些色彩應用的基本原則。

第一節
色彩的基本理論與特質

一般說來，設計師探討光線與色彩的實體特質、人們對色彩的反應及歷史性的符號表現等以作為決定色彩的主要依據。色彩理論的知識使設計師能夠有效地混合或改變基本色相(Hue)；不過，對於色彩的使用，無論是藝術上的或靈感上的考量，其直覺與主觀的感受仍是具有相當的影響力。故設計師在檢視色彩的特質時，必須提醒自己設法把這種偏差降至最低的限度。

光線是色彩表現的原動力，沒有光線則色彩將不存在。一件物品之所以被確認為黃色或綠色，並不是該物品本然就保有這些色彩的特質，而是由於光線自該物品表面反射的結果。當一束來自太陽的白光通過一個三稜鏡，便折射或分解為人的眼睛所能觀視得到的彩虹光譜之色彩。通常，光線透過一個三稜鏡的折射，所產生的可見光譜，自紅色到紫色，如圖322所示。除了可見光譜外，尚有一些人們觀

322　白色光線透過一個三稜鏡，所產生的彩虹光譜色相

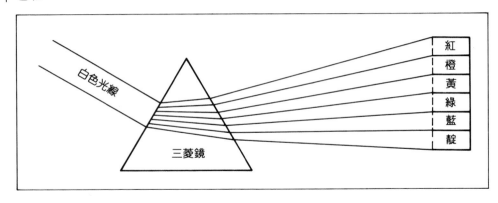

白色光線　三菱鏡　紅　橙　黃　綠　藍　靛

視不到的部分，如珈瑪射線、X光線、超紫外射線、紅外線等，還好這些射線對設計師而言並不是很重要。值得注意的是在自然的色彩光譜裡，並不存在紫色，不過由於第一種的紅色與最後一種的靛色混合或重疊在一起，便產生所謂的紫色。這一事象提供人們聯合色彩的構想，也因此，使人們建立了一個很重要的觀念，即在光線方面，所有色光的混合將產生白色光，如圖323所示；而在顏料方面，所有顏料的混合將產生黑色的顏料，如圖324所示。

323 ｜ 以紅、藍、與綠色光的重疊所產生的黃、青藍、與紫紅色光，再予以混合而產生白色光（色光的正混合原理）

324
以黃、青藍、紫紅色顏料的混合所產生的紅、藍、綠色，再予以混合便產生黑色（顏料的負混合原理）
（引自《色彩の基本と実用》p.59）

設計師通常是利用顏料來重新產生可見光譜的色彩，其方式係基於各顏料的色彩會反射幾乎相同的色彩，如綠色的顏料吸收所有的色彩（綠色除外），但反射出綠色於觀視者。所以，一般視色光的混合為正混合，而顏料的混合為負混合。在反射的色彩方面，目前對於可見光譜方面的純色彩仍有許多的差異。故多年來，色彩方面的學者與專家們已經設計出許多不同的方法以減少這些差異。僅管如此，色環（Color Wheels）（英文1、14、15；日文26）的觀念依然被廣泛地使用。傳統的顏料混合色環（如圖325所示）主要是依牛頓（Isaac Newton, 1666）的稜鏡實驗（如圖322所示）發展而來。圖325色環內所標示的數字1,2,3分別表示主色（Prima-

325
傳統顏料混合色環

ry Colors)、輔色（Secondary Colors）、與第三色（Tertiary Colors）。色環內標示1的主色包括紅色、黃色與藍色三色，其稱之爲主色係因這些色彩無法由其他色彩混合而得。色環內標示2的輔色包括橙色、綠色、與紫色三色，係由其中兩個主色混合而得，如綠色是由黃色與藍色混合，餘依此類推。至於色環內標示3的第三色包括紅—橙色、橙—黃色、黃—綠色、藍—綠色、紫—藍色、與紅—紫色六色，係由主色和鄰接輔色的混合而得，如紅—橙色是由紅色與橙色混合，餘依此類推。值得注意的是，圖325之色環內中心位置具中性灰色之圓，表示互補色（Complementary Colors），即色環中直接對應的兩色混合皆可得此一灰色。互補色對於色彩上的視覺與情感表現扮演非常重要的角色，是以設計師必須妥善運用。

任何色彩皆具有三種特質，或稱爲屬性（Attribute），即一、色相（Hue）；二、明度（Value）；三、強度（Intensity）（英文1、3、14、15；日文26），其各個特質分別說明如下：

一、色相

係一色彩的特定名稱，有時亦稱爲色調。色相爲色彩最純的形式，如紅色、綠色、黃色、藍色、與紫色等。由於色環爲色彩關係的二度空間模式，且僅考慮色

相，故圖325之色環亦稱爲色相環，其黃色、黃—綠色、綠色，以至於紫色之色相則示於圖326。

326

以圖325色環右半部之黃色、黃綠色、綠色，以至於紫色對應於灰色明度之色相
（引自《色彩の基本と実用》，p.26）

色環中彼此相對立的色相稱之爲互補色相；而彼此鄰接的色相則稱之爲相似色相（Analogous Hue）。若互補色相並列，則每一色相將顯得明亮些；但若相似色相並列，觀視者將無法明確分出該兩色相之邊線。儘管在許多簡單的色環模式裡，對於那些色相能夠混合出其他色相仍有爭論，不過目前多數人均傾向認同色光的三原色爲紅、綠與藍；而色料的三原色爲紅、黃與藍。設計師應用三原色作混合時，須提醒自己留意色光的混合色愈多，

明度會增加；但色料的混合色愈多，則明度會減少。值得一提的是，Hoener(1974)（英文 1）證實了顏料中的黃色與紅色會造成視覺上的混合效果，因而質疑了色料之三原色不能由其他色料混合出來的說詞，如圖 327 所示。當觀視圖 327 右上方的黃色部位之形，將體驗到實際上是由綠色與橙色圓圈組合而成之圖像；而觀視左下方的紅色部位之形，則將體驗到實際上是由紫色與橙色圓圈組合而成之圖像。

327

視覺上表現黃色與紅色之色料三原色可由其他色料混合而得之構圖（引自 *Design: Principles and Problems*，p.202）

二、明度

　　係一色彩的相對亮度或暗度，有時亦稱爲光度。每一色相的純正形式均有一特定的明度，或稱之爲正規明度(Normal Value)，且其範圍可由非常亮到非常暗，如圖 326 所示之黃色最純的形式爲非常明亮，而紫色最純正的形式則相對的很暗。通常，每一色相可以加一些白色使之更明亮些，或者加一些黑色使之更暗些；因此，對每一色相完整範圍之明度，可藉著控制所加入白色或黑色的量額訂定之。圖 328 所示爲紫色與藍色兩個色相表現高度明亮至低度暗淡之完整範圍的明度。一個色彩若比該色相之正規明度還亮稱之爲淡色(Tint)，如紅色之淡色爲淡紅色或桃色；相對的，一個色彩若比該色相之正規明度還暗則稱之爲深色(Shade)，如紅色之深色爲紅褐色。

328

表現紫色與藍色兩色相完整範圍之明度特性（引自《色彩の基本と実用》，p.28）

三、強度

係一個色彩的相對純度或濃度，有時亦稱爲彩度（Chroma）或飽和度（Saturation）。色彩沒有灰色成分而表現最佳的鮮明度者，稱之爲完全強度或高強度；有灰色成分的色彩，則稱之爲低強度。一般人對於強度的認識較有困難，特別是與明度的區別。圖329 說明強度的特性。由圖329 說明強度的特性。由圖329 與圖328 的比較，將有助於對強度與明度的區別。就如出現在色環上的色相，每一色彩都是很純的或飽和的；每一色相都可表現一點灰色的味道，而且更可以調出具相同強度比重的色彩。設計師在藉混色或調色來降低一色彩的強度時，可以考慮加入白色與黑色混合所成的灰色，或加入一些該色彩的互補色來產生。

長久以來，具有色相、明度與強度三項特質的色彩理論一直吸引著藝術家與設計師；而基本色環內該三項特質的變化及其彼此關係，亦沿用至今，並且表現爲一個色立體（Color Solid）的形態，如圖330 所示。圖330 表示明度自垂直軸下方的黑色至上方的白色量測；強度爲自垂直軸中心的中性灰色，以水平向外延伸至最大強度的量測；至於不同的色相，則如同二度空間的色環爲環圓周的位置。另一種表現色立體的三度空間模式係結合球體、角錐、圓錐與非對稱性圓筒狀樹形之特性所構成，如圖331 所示。

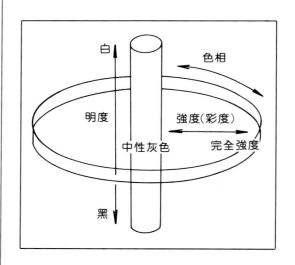

330

色立體之基本模式

329 表現藍色色相之強度特性（引自《色彩の基本と実用》，p.41）

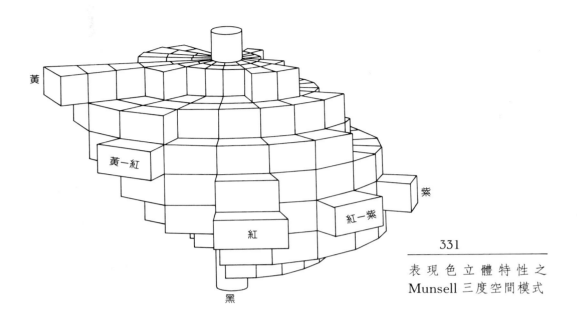

黃

黃一紅

紫

紅一紫

紅

黑

331

表現色立體特性之
Munsell 三度空間模式

　由上述所介紹的色彩理論與特質，可
知如何混色的知識對設計師而言，都是很
基本且重要的。因此，設計師應將色彩視
為一種藝術，同時也是一種科學，並且要
瞭解色彩的交互作用，才能有效地發揮色
彩的表現效果。

一
4
3

第二節

造形上的色彩視覺表達

　色彩在構成上可扮演一個動態的角
色，不過設計師具備色彩系統之知識仍無
法確保產生良好的色彩構成靈感。因此，
學者專家們建議色彩混合的調和感覺將是
色彩應用成功的唯一途徑。色彩調和
（Color Harmony）有時又稱為色彩計畫
（Color Scheme），係指在一構成裡如何
有效地選擇兩個或兩個以上之色彩。色彩
調和可以協助設計師瞭解色彩混合所產生
的視覺效果。常見的色彩調和有四種分
類，即一、單色調和（Mono Chromatic
Harmony）；二、互補調和（Complemen-
tary Harmony）；三、相似調和（Analo-
gous Harmony）；四、三色調和（Triad
Harmony）（英文 1、3、15、18、21；日
文 26）。茲就此四種色彩調和的特性分

別介紹於下：

1.單色調和

　　單色調和係指構圖之色彩爲利用一個色相在明度與強度變化的差異所形成，如圖332所示。一個構圖由紅色、淡紅色與橙紅色亦可視爲單色調和，如圖333所示。

332
以綠色之明度與強度差異表現單色調和特性之封面設計
（引自 *A Brochure Pamphlet Collection*，p.34）

333
以紅色、淡紅色、與橙紅色表現單色調和特性之構圖
（引自 *A Brochure Pamphlet Collection*，p.85）

2.互補調和

　　互補調和係指利用色環内彼此直接相對應的色彩，如紅色與綠色、紫色與黃色及藍色與橙色等來構圖所表現的調和特性。圖334爲以黃色與紫色及藍色與橙色作交互配置，而表現互補調和之構圖。一般而言，互補色彼此交互作用的效果比其他色彩來得更爲鮮明活潑，主要是由於互補色規範了一種伸張且動態的結合，如圖335所示。圖335所表現的互補調和，係利用具完全強度的藍色與橙色配置在鄰接的區域，而使構圖顯得相互對應且有激勵的感受。互補色混合在一起則會減弱各色彩的強度；所以，設計師通常會考慮將一色相選定爲底色，並以其互補色構圖，如圖336所示。

334
表現互補調和特性之構圖
（引自《色彩の基本と実用》，p.99 ）

335

以藍色與橙色界限分明
之構圖方式，表現強烈
互補調和特性
（引自 *The Graphic Beat*，
p.125）

336

以綠色爲底色，紅色爲
圖像主色，而表現互補
調和特性之構圖
（引自 *A Brochure Pamphlet
Collection*，p.112）

3.相似調和

　　相似調和係指利用色環內彼此鄰接的
色彩，如紅色、紅橙色與橙色，及藍色、
藍紫色與紫色等來構圖所表現的調和特
性。圖 337 爲以黃綠色、綠色與藍綠色
作交互配置，而表現相似調和之構圖。圖
338則爲以紅橙色、橙色與橙黃色等相鄰
接之色彩表達方式所形成的構圖。通常，
相似色彩會形成一種緊密而和緩的變異，
且可透過明度與強度的變化，來包含較廣
範圍的細微表達。

337

以黃綠色、綠色、與藍
綠色等主色構圖，而表
現相似調和之特性
（引自 *The Graphic Beat*，
p.48）

338

以紅橙色、橙色、與橙黃
色等色構圖，而表現相似
調和特性之包裝設計
（引自 *The Creative Index:
Artifile*，p.171）

339

表現三色調和特性之海
報設計
（引自 *The Creative Index:
Artifile*，p.179）

340

表現三色調和特性之唱
片封套設計
（引自 *The Graphic Beat*，
p.121）

4.三色調和

　　三色調和係利用色環內三個彼此等距
離之色彩，如紅色、黃色與藍色及橙色、
紫色與綠色等來構圖，而表現出調和之特
性。圖339即為以紅色、黃色與藍色三
色間列的方式所形成的構圖。類似的技法
如圖340所示。正如其他調和一樣，三
色調和亦可調整所選定色相之明度與強
度，以增加更多的差異與變化。

雖然色彩理論裡尚有許多種調和可供設計師構圖時加以運用，不過，上述四種調和已足以協助設計師瞭解色彩間的關聯性及如何使特定色彩配合在一起。除了上述四種調和關係外，色彩的構成尚可運用如暖色／冷色、亮色／暗色與明色／淡色等方式表現之。這方面的考慮是基於色彩在心理方面的感受。事實上，心理學家很早便知道某些色彩對觀視者會產生某種情感上的回應，或者說，色彩具有心理上的溫度特質，如紅色、黃色與其他的變異被視爲暖色系；而藍色、綠色與其他的變異則被視爲冷色系。由於人們對於色彩的反應有相當的敏感，因此色彩的式樣與企劃無論是公共場所、企業或是工廠都是非常需要的。

通常，暖色系被認爲具有鼓舞與活潑的特性，並且傾向於使物品間的距離更爲拉近。紅色代表熱情，有時亦代表危險；橙色代表活力；而黃色則代表光亮。圖341所示之居家室內隔局即顯現出暖色的特性。相較於暖色系，冷色系被認爲具安靜與鬆弛的特性。藍色代表和平與滿足；綠色代表新鮮與穩定；而紫色可以是暖色或冷色，且代表華麗與尊嚴。圖342所示之居家室內隔局則顯現冷色的特性。

341

表現暖色感覺之居家室內色調

342

表現冷色感覺之居家室內色調
（引自 *Environmental Design Best Selection 4*，p.191）

由於色彩的表現可以讓人覺得很熱或很冷，而這種感覺甚至到了不舒服的地步。設計師遇到這類問題，有時只要對色彩的構成，作細微的改變，便能具有新鮮的感覺。事實上，色彩給人們不同溫度的

感受是可以如同明度、強度與彩度一樣在一構成裡予以有效的控制與處理。圖343所示之構圖表現了冷色的感受，且似乎令人覺得毫無生氣；若能將某些方格的色彩改以暖色系的色彩，如紅色，或許可以得到較舒適的效果，甚或改以如圖344所示之冷暖色系平衡的構圖而獲得更佳的改善。

有些設計師習慣於表達色彩混合對人們視覺認知組織的影響。他們這樣處理主要著眼於人們看到色彩的感受，而不是物品反射到人們眼睛裡的實際色彩。這種表現方式的其中之一種原理便是同時對比（Simultaneous Contrast）（中文6、7；英文1、18、31），所謂同時對比即利用眼睛的視覺殘像（Afterimage）特性，當眼睛以較長時間凝視某物之主要色彩後，轉移注意力於白色背景，將會感受到與該物主要色彩為互補之色彩，如圖345所示。同時對比除了以視覺殘像的方式表達互補色的特性外，另一種方式便是將兩個互補色鄰接配置，而使視覺上的感受會認為兩種色彩更加鮮明。

343　表現令人感受不甚舒服之冷色構圖
（引自《色彩の基本と実用》，p.31）

345

視覺殘像試驗：凝視紅色圓圈一段時間後，再轉移至白色圓圈，會感覺是藍綠色

344

表現冷暖色平衡之構圖

近年來，電腦藝術方面的發展相當快速，其中最具特色的為分裂型（Fractal）構圖（英文 9、25、30）。分裂型構圖係利用複雜的數學式子而以電腦轉換為一種圖像的表達，如圖 346 所示。基本上，分裂型構圖是以單元幾何形逐漸擴散至整個圖面，故每一個片段的圖像與整體構圖均有其相似之處。由於分裂型構圖的表現不但複雜與優美，且相當富於色彩變化，故對於色彩的構成提供另一種新的應用途徑。

346

表現分裂型特性之構圖
（引自 *The Creative Index: Artifile*，p.208）

第九章

造形工作室實務演練

設計師在進行造形或設計時，其構圖很容易因不明瞭創作本身的立論依據，而被視為過於主觀。構圖是否主觀未必會影響其創作的價值，但構圖若符合某些原理或原則，將會更具說服性，且亦能讓他人學習與參考，以提升相關設計人員設計的品質與能力。無論自藝術或設計的觀點來說，有關造形的基本原理或原則是相當多的。各個原理或原則既可獨立應用，亦可混合應用，故設計師可資運用的資源非常豐富。

　　本書撰擬的內容主要亦著重在介紹一些常見的設計基本原理。當然尚有許多相關的理論因限於篇幅與組織構架，無法悉數收編；但本人認為本書所介紹的設計基本原理，對於初學者而言，應可滿足其需求。

　　今為讓讀者體會本書所介紹的設計基本原理，特提供相當於一個學期的習作。每一個習作視複雜程度與實際花費時間，可自一個星期至二個星期不等。基本上，

　　每一個習作均有其特性，而且能夠相輔相成，因此本人傾向建議讀者均能有機會完成每一項作業。當然若有時間而能透過彼此觀摩、檢討、修正與重做，則其效果尤佳。除此以外，讀者亦可由本書各章的內容發現許多有趣而值得嘗試的習作題材，若有閒暇或興趣者應多加演練。

　　本書所提供的習作共計十個，分別為：

習作一：線條與形間之關係研究
習作二：線條與形之錯覺式空間研究
習作三：線條表達形之構成研究
習作四：形之構成研究（Ⅰ）
習作五：形之構成研究（Ⅱ）
習作六：形態變化研究
習作七：紋理在造形上之表現研究
習作八：色彩漸層研究
習作九：色彩噴霧表現三度空間實體構圖　　　　研究
習作十：海報設計

習作一

線條與形間之關係研究

（英文1）

(一)學習目標

　　1.利用彎折直線所產生之圖形，轉換為形之構圖。

2.學習構圖的視覺平衡、統一性、簡潔、與特異創新性。

(二)使用材料

八開卡紙（385mm×266mm）。

(三)使用工具

自動鉛筆、工程用尺、針筆或鴨嘴筆、製圖用黑墨水或黑色廣告顏料及毛筆等。

(四)練習造形內容

步驟1：利用二條或多條非平行線（長短不須相等）予以等分，然後依序以各線條對應相反方向，將各等分點以線段連結作成初步之構圖，如圖347與圖348所示。

步驟2：就步驟1所形成之構圖，尋求一有規則變化之方式，將部分線段圍成的區域塗黑（上黑），其餘部分則留白，如圖349所示。

347　以二條非平行線，將各八等分點作反向連結，而形成之線條構圖例子

348　以長方形四邊之各鄰接二條彼此垂直線，將各六等分點作反向連結，而形成之線條構圖例子

349

線條形態轉換為形構圖之例子（以圖347為例）

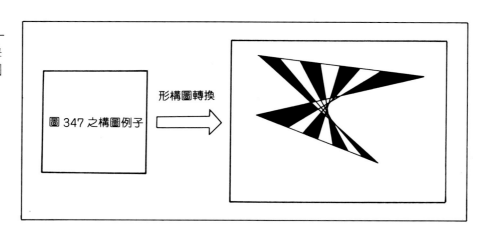

圖347之構圖例子　形構圖轉換

注意事項：

(1)步驟 1 之構圖完成後，亦可考慮去除部分圖像，以掌握整個版面之調和性，惟不應失去原始構圖之特質。

(2)進行步驟 2 時，線條所圍成之區域得作鄰接多面塊的塗黑，並可考慮去除某些相鄰兩留白部分之分界線段；但外廓部分之線段的去除，應避免失去原始構圖之特質。

(五)構圖之基本要領

1.非平行線之線段等分不宜太多，以免某些區域面積太小，而造成構圖塗黑或視覺效果不佳之困擾。

2.步驟 1 所形成之構圖或最終之構圖外圍輪廓，切勿以任何能令人聯想為某種造形之創作為之，如熟知之圖案、物品圖像、或刻意作成無法自然產生之圖形、某公司之標誌或商標等。

3.進行步驟 2 之形構圖時，注意塗黑構圖區未被利用部分（留白者）之空間保留，以免造成構圖過於膨大或感到壓迫。

4.整個構圖避免過於複雜或混亂。

(六)本習作之應用參考實例

圖 350 至圖 355。

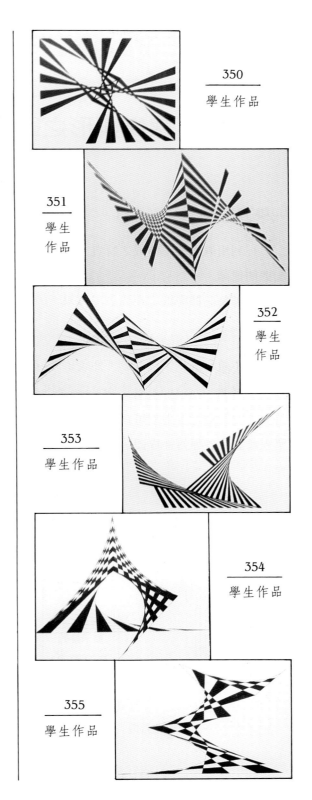

350
學生作品

351
學生
作品

352
學生
作品

353
學生作品

354
學生作品

355
學生作品

一一五五一

習作二
線條與形之錯覺式空間研究

(一)學習目標

　　1.利用線條與形構成之特質,產生具動態的構圖。

　　2.瞭解動態構圖之視覺表現效果。

(二)使用材料

　　1.八開卡紙。

　　2.長約 20 至 25 公分,寬約 10 至 15 公分之自選圖片 1 張(可自海報、廣告傳單或雜誌等各種傳播媒體,尋找合適之畫面)。

(三)使用工具

　　自動鉛筆、工程用尺、圓規、美工刀與膠水或橡皮膠等。

(四)練習造形內容

　　步驟 1:自一張長約 20 至 25 公分,寬約 10 至 15 公分之圖片上,以直線、曲線或自創線條方式予以分割成許多片段,如圖 356 所示。

356

自選圖片分割之方式例子

357

分割圖片重予排列之方式

358

圖片作寬度與長度分割之方式

步驟２：將分割後之線段（仍維持原圖片之原始形態）作合理而有秩序地錯開，並配置於卡紙規定之構圖內，如圖357所示。

步驟３：當分割圖片排列後之構圖確認滿意後，將各分割之片段（依配置好之構圖形態）以橡皮膠或膠水黏貼於卡紙上。

注意事項：

(1)分割之線段可爲全部均直線、曲線、直線與曲線混合，或折線等。

(2)各分割線段之寬度可爲等寬、等比寬或等差寬等，可依構圖特性自行訂定之。

(3)線段之分割可以寬度或長度作爲分割的依據，亦可兩者皆作分割，如圖358所示，但須留意不宜過於複雜。

(4)圖片分割片段之重予排列，可利用曲線或直線之外廓，再配合各片段的間隔（如等間距、等比間距、或等差間距等方式）予以構圖。

㈤構圖之基本要領

1. 圖片之選取宜以主體與背景呈強烈對比者，特別是主體為有表情或動感之畫面（可為人物、物品、自然景觀、動物，或其他效果不錯之畫面者）。

2. 構圖之效果除能表現動態畫面外，尚應讓觀視者仍能很快感知原始圖片之主體特徵。

3. 圖片分割之片段，其數量自行依構想訂定之。

4. 構圖時，其外圍之輪廓切勿以任何能令人聯想為某種造形（如熟知之動物、物品或某公司之商標等）之構圖來表現。

5. 構圖時，注意其構圖區未被利用部分（留白者）之空間保留，以免造成構圖過於膨大或感到壓迫。

6. 整個構圖避免過於複雜或混亂。

㈥本習作之應用參考實例

圖359至圖362。

360
學生作品

361
學生作品

362
學生作品

359
學生作品

習作三
線條表達形之構成研究

(一)學習目標

1. 利用有機幾何之特性探討造形之合理化。

2. 瞭解有機幾何在一般物品之形態上所扮演的角色。

3. 研究如何利用有機幾何之特性從事造形工作，如杯子、花瓶容器、椅子或時鐘等物品。

(二)使用材料

八開卡紙。

(三)使用工具

針筆或鴨嘴筆、製圖用黑色墨水或黑色廣告顏料、自動鉛筆、工程用尺及圓規或洞洞板等。

(四)練習造形內容

杯子造形設計構想三個。

步驟1：於10公分見方之框內，以細鉛筆線標示為5厘米見方之許多小方格（亦可直接使用現成具5厘米見方之方格紙為之，再將之黏貼於卡紙上）。

步驟2：利用尺與圓規透過各方格點（作為線段之起始與終了，或圓心與半徑等），表現其線條狀之構想圖（繪製過程中，多餘之線條予以保留），並將構想圖之輪廓線以墨線標示，如圖363所示。

363

杯子構想圖產生之例子

步驟3：於構想圖繪製完成後，依構想圖上之墨線輪廓，再次以尺與圓規繪製完成圖。圖中給予適當之厚度（向構想圖墨線輪廓內之方式表現），並塗上墨水，

且如欲表示中空部分，則該處以留白處理
之，如圖 364 所示。

364

杯子完成圖產生之例子

(五)構圖之基本要領

　　1.構想發展時，注意一般杯子之尺寸
比例。

　　2.作業內之三個構想圖應各具特色，
不能僅作細部修改而有相近似之感覺。

　　3.構想圖確定前，宜先在其他空白紙
上作各種可行之構想發展，再作選擇，以
確保最終定案之三個構想圖均具有特異創
新性。

　　4.構想發展時，仍應考慮造形之合理
性。

(六)本習作之應用參考實例

　　圖 365 至圖 368。

　　（注：所附參考實例並未完全表達本習
作之要作）

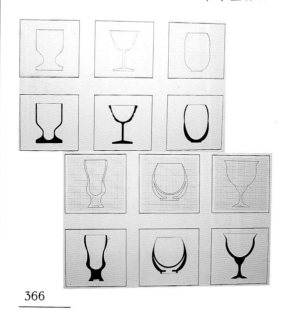

366

學生作品

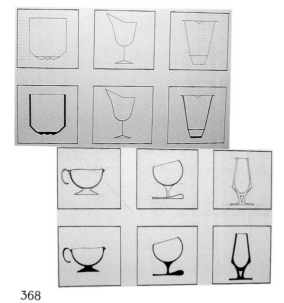

368

學生作品

形之構成研究（Ⅰ）

(一)學習目標

1.利用形態原理，以有機幾何形探討造形之基本原則。

2.瞭解有機幾何形之特性與彼此間之關係。

3.學習利用有機幾何形造形並體認其應用性。

(二)使用材料

八開卡紙及其他可用於本習作之材料，如色紙與其他平面或平板類物品。

(三)使用工具

自動鉛筆、工程用尺、圓規或洞洞板（或橢圓板）、針筆或鴨嘴筆、毛筆、製圖用墨水及廣告顏料等。

(四)練習造形內容

造形(a)或造形(b)任選其一

造形(a)：

以正三角形、正方形與圓形三種基本形作為造形的素材，其中正三角形的邊與正方形的邊相等，且圓形的直徑可選擇與正方形對角線或一邊同長。

造形(b)：

以等腰三角形、長方形與橢圓形三種基本形作為造形的素材，其中等腰三角形之腰長與長方形的長邊長及橢圓形之高度或寬度同長，且等腰三角形之底邊長與長方形的寬邊長及橢圓形之高度或寬度同長。

步驟1：將選定之三種基本有機幾何形進行構圖之發展，如圖369所示。

369

以正三角形、正方形、與圓形所作之線狀構圖（學生作品）

步驟2：構圖發展在確定形態後，選擇可行之材料，如黑色墨水或顏料、色紙、有色塑膠皮、布料、乾樹葉或樹皮

等，對線狀構圖之區域作部分或全部塗
色、黏貼或重疊處理。

(五)構圖之基本要領

1. 妥善運用各基本形邊長相等之特
性。

2. 留意各基本形中心點間之關聯性。

3. 各基本形所用之材料或色彩、明暗
度與紋理等特性，均不加限制，可自由發
揮。

4. 各個基本形選用的數量不宜太多
（不超過兩個），以避免複雜或混亂的構
圖。

5. 勿產生任何可能令人聯想為某種造
形（如動物、物品或某公司之標誌與商標
等）之構圖。

6. 構圖之發展儘可能符合形態構成原
理。

(六)本習作之應用參考實例

圖370至圖374。

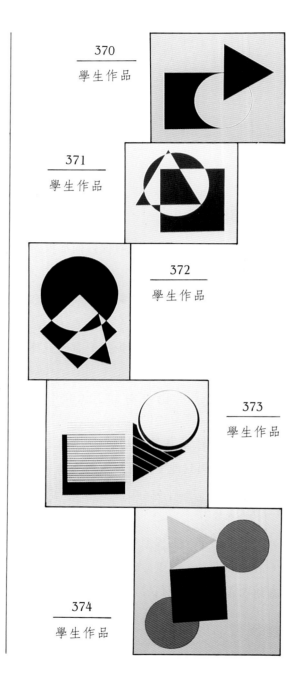

370
學生作品

371
學生作品

372
學生作品

373
學生作品

374
學生作品

形之構成研究（Ⅱ）

(一)學習目標

1.利用形態構成原理對一形作分離與重組，而形成新的構圖。

2.學習如何應用形態構成、配置與統一性原理去造形。

(二)使用材料

八開卡紙及10公分見方卡紙各二張。

(三)使用工具

自動鉛筆、工程用尺、針筆或鴨嘴筆、毛筆、製圖用黑墨水或黑色廣告顏料及美工刀等。

(四)練習造形內容

造形(a)：

步驟1：將一張10公分見方之卡紙分割或剪成許多片段（數量不宜太多）。

步驟2：將剪好之片段形態在一張八開卡紙規定範圍內作形態構成與配置，使新的構圖脫離原先正方形的樣子。

步驟3：經確認該構圖滿意後，予以描繪於八開卡紙上，並上墨塗黑，其最終之構圖如圖375所示。

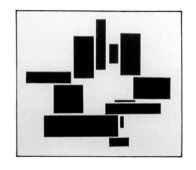

375

將正方形分割並重予配置，而產生偏離正方形特徵之構圖
（學生作品）

造形(b)：

步驟1：與造形(a)之步驟1同。

步驟2：將剪好之片段形態在一張八開卡紙規定範圍內作形態構成與配置，使經重予組合的新構圖依然很像或很容易回復到原先正方形的樣子。

步驟3：與造形(a)之步驟3同，其最終之構圖如圖376所示。

376

將正方形分割並重予組
合，而產生與正方形特
徵相近似之構圖
（學生作品）

㈤構圖之基本要領

　　1.正方形分割片段之形態可為線條
狀、三角形、圓弧形或自創之幾何或非幾
何形；且分割的片段數量不宜太多（建議
以不超過 12 個片段為宜），並可有較大
面塊者。

　　2.構圖時，注意構圖區未被利用部分
（留白者）之空間保留，以免造成構圖過
於膨大或感到壓迫。

　　3.構圖時，切勿產生任何令人聯想為
某種造形（如熟知之動物、物品或某公司
之標誌與商標等）之構圖。

　　4.切勿以刻意產生某種構想之造形，
再予以分割與重組；應以自然分割再予以
配置或重組。

　　5.整個構圖應注意統一性、和諧性與
簡潔，避免過於複雜或混亂之構圖。

㈥本習作之應用參考實例

　　造形(a)之應用參考實例如圖 377 至
圖 380 所示。

377

學生作品

378

學生
作品

379

學生作品

380

學生作品

造形(b)之應用參考實例如圖381至圖384所示。

383
學生作品

381
學生作品

384
學生作品

382
學生作品

習作六

形態變化研究

(一)學習目標

1. 體驗形與形或形狀與形狀間之關聯性。

2. 學習如何由不同的事物激發新的設計構想。

3. 瞭解造形在空間、時間、變化與動感間的關係。

(二)使用材料

八開卡紙。

(三)使用工具

自動鉛筆、工程用尺、針筆或鴨嘴筆、製圖墨水或黑色廣告顏料、毛筆或2B鉛筆。

(四)練習造形內容

造形(a)或造形(b)任選其一。

造形(a)——形變形：

在一系列的轉換過程（5個至6個步驟為限）中，將一種形改變為另外一種形，如圖385所示之球形轉變為汽車之形。

385

由一球形轉變為汽車形
之發展範例
（學生作品）

造形(b)——形狀變形狀：

在一系列的轉換過程（5個至6個步驟為限）中，將一種形狀改變為另外一種形狀，如圖386所示之花的形狀轉變為調色盤之形狀。

386

由一花形狀轉變為調色
盤形狀之發展範例
（學生作品）

(五)構圖之基本要領

1. 本作業著重在思考方面。

2. 每一步驟之變化係前推變動（Forward-Moving），且以5～6個步驟作快速變化。因此，整個改變過程須合乎邏輯觀點，即變化不能太過於突然，以免造成觀視者認知上的缺陷。

3. 建議先選擇一個圖形，特別是較為熟悉的幾何形或形狀開始著手，再作進一步的觀察與瞭解。

4. 本作業可選用各種形或形狀去發展，惟變化過程要合理。

5. 建議選用之形或形狀，以大眾容易辨明或認識之形或形狀為發展依據。

6. 為表明形狀，可透過平面結構之表現、重疊效果（Over lapping）、陰影（Shading）或形狀間之空間描繪與陰影等方式而達到表現之效果。

7.形狀與形狀間之變化，儘可能清晰
與明瞭，或者表現出幽默的效果。

㈥本習作之應用參考實例

(a)形與形間之變化，如圖387至圖
392所示。

387 | 球形變爲動物之形
（學生作品）

388 | 剪刀形變爲電話之形
（學生作品）

389
葉形變爲烏龜之形
（學生作品）

390 | 屋形變爲汽車之形
（學生作品）

391
汽車形變爲溜冰鞋之形
（學生作品）

392
刷子之形變爲動物之形
（學生作品）

(b)形狀與形狀間之變化，如圖393
與圖394所示。

394

火雞形狀變爲女士之形狀

（學生作品）

393

貓頭鷹之形狀變爲武士
頭盔之形狀
（學生作品）

習作七

紋理在造形上之表現研究

(一)學習目標

1. 認識各種不同物品之紋理特性。

2. 學習如何應用各種不同物品之紋理
於造形上發展。

(二)使用材料

40公分×40公分之木框一個，其框
之四邊木條高出框之底板約2公分，以供
紋理構圖之用。用於表現紋理之物品及黏
合劑、溶劑與顏料等。

(三)使用工具

依紋理構圖所使用之材料特性及所欲
表現之效果而定。

(四)練習造形內容

步驟1：收集、分析、並認識各種不

同紋理特性之物品，如紙、石頭、布、樹皮、葉片、棉花、竹、保麗龍、瓦楞紙板、及金屬材料等。

步驟2：選擇一種作為表達紋理特性之物品，並在木框內構圖。

㈤本習作之應用參考實例

圖395至圖402。

| 395 | 利用樹葉的重疊黏貼，而表現紋理特性之構圖 (學生作品) |

| 396 | 利用吸管長短不一之片段，作鄰接且垂直黏貼，而表現紋理特性之構圖 (學生作品) |

| 397 | 以圖釘作間列式排列之紋理構圖 (學生作品) |

| 398 | 以竹管片段作直式與橫式間列之配置，所形成之紋理構圖 (學生作品) |

| 399 | 以保麗龍板塗抹漆料使之腐蝕所表現之紋理構圖 (學生作品) |

400

以混合漆料澆注於水中
，攪拌後再以紙覆蓋，
使之黏著於紙上所表現
之紋理構圖
（學生作品）

401

以融化之蠟重疊澆注所
表現之紋理構圖
（學生作品）

402

以瓦楞紙塊塗色，並間
列式膠合所表現之紋理
構圖
（學生作品）

習作八

色彩漸層研究

(一)學習目標

1. 學習調色與塗色之技巧。

2. 認識色彩的特性及構圖上的應用效果。

(二)使用材料

八開卡紙及廣告顏料。

(三)使用工具

自動鉛筆、工程用尺、鴨嘴筆、及塗色用毛筆等。

(四)練習造形內容

步驟 1：於八開卡紙上構圖，並依構圖之特性，將各個交接區域沿構圖之外廓至內廓作三、四條平行線（四至五個相似之區段）。

步驟 2：選定色彩後，以明暗度漸層的方式調配色彩，並依序塗於上述四至五個區段內。

(五)構圖之基本要領

1. 構圖時，切勿以任何能令人聯想為某種造形（如熟知之圖案、物品或某公司之標誌或商標等）之構圖。

2. 構圖上色之區段分割至少四段以上，以增加漸層之效果。

3. 構圖上色時，各區段之交接線，以色彩的漸層自然表現，避免以墨線方式為之。

4. 色彩漸層的構成方法包括明度漸層、彩度漸層、色相漸層、色相混合漸層、互補色相漸層等（Wucius Wong, 1987）。

5. 色彩漸層的表現注意在整體構圖上的順序性與一致性，以免減低其效果。

6. 色彩漸層之構圖可先製作於一張卡紙上，完成後再剪貼至另一張空白卡紙上。

(六)本習作之應用參考實例

圖 403 至圖 408。

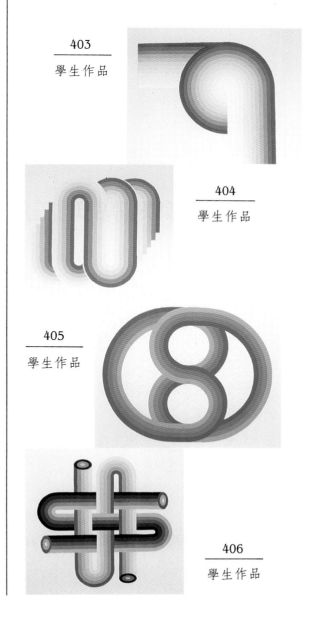

403
學生作品

404
學生作品

405
學生作品

406
學生作品

407
學生作品

408
學生作品

習作九

色彩噴霧表現三度空間實體構圖研究

㈠學習目標

1.學習利用色彩的噴霧技法，表現構圖之三度空間特性。

2.學習色彩噴霧如何表達物體與光線照射間之關係。

3.瞭解色彩噴霧的應用性，如物品表現圖與海報設計等。

㈡使用材料

八開卡紙與廣告顏料或噴罐式顏料。

㈢使用工具

自動鉛筆、工程用尺、製圖用不黏紙且不透明之膠帶及美工刀等。

㈣練習造形內容

步驟 1：以絲襪或網孔較細之紗網，配合鐵條，做成如蒼蠅拍狀之工具。（若用噴罐式顏料則免做之）。

步驟 2：於八開卡紙上構圖。

步驟 3：就構圖內部分圖像性質相近，而欲噴霧者之外廓，以製圖用不黏紙且不透明之膠帶沿外廓線黏貼。

步驟 4：將蒼蠅拍狀之工具置於欲噴霧部位的上方，並以報廢之牙刷沾上調好之顏料往紗網作來回輕刷，使顏料之微粒均勻掉落至欲噴霧的部位。（若以噴罐式顏料來作噴霧，則可直接處理。）如欲使部分圖像變暗以表現立體效果，可在該部位多噴霧數次來達成。

步驟 5：將附著在構圖上之膠帶去除，回復至步驟3.以後之工作，直至整個構圖均已噴霧完結。

步驟 6：將完成之構圖沿其外廓剪下，並黏著於另一張八開卡紙。

㈤構圖之基本要領

1. 構圖以能表現三度空間特性者為佳，且儘量避免過於零散、分離單元或細部複雜者。

2. 噴霧時，注意光線來源及對構圖所造成的明暗與陰影效果。

3. 噴霧時，顏色須均勻一致，且表現明暗與陰影的特性。

4. 膠帶黏貼時，須將膠帶壓緊以避免有任何隙縫造成顏料的滲透，而影響構圖之效果。

5. 顏料的調配須考慮濃度適中，以避免噴霧微粒太大或水分太多。

㈥本習作之應用參考實例

圖409至圖413。

410
學生作品

411
學生作品

412 ｜ 學生作品

413
學生作品

習作十

海報設計

(一)學習目標

1.學習如何設計海報,及瞭解海報設計的基本要件。

2.透過海報的設計,體驗各種造形原理的應用特性。

3.學習如何結合多種造形原理與表現技法於海報設計。

(二)使用材料

45公分寬、60公分長,或50公分寬、70公分長之木製裱板一個,對開白色與有色海報紙各乙張,及膠帶等。

(三)使用工具

各種用於製作裱板之基本手工具,如鋸子、砂紙與鐵鎚等,及用於製作海報構圖的工具,如自動鉛筆、美工刀、工程用尺與針筆或鴨嘴筆等。

(四)練習造形內容

步驟1:以一塊45公分寬、60公分長或50公分寬、70公分長而2厘米左右厚度之夾板,其背面沿其四邊及夾板三等分處各釘以2公分長、2公分寬之木條。

步驟2:將對開白色海報紙之兩面或底面塗滿以南寶樹脂混水之溶液,均勻而

無氣泡地貼附於裱板正面上。其超越裱板面之海報紙，則壓向裱板後面固定之。

　　步驟 3：直接在完成的裱板上構圖，其構圖方式可依題意作最自由的發揮，包括表現的材料與構圖的技法等。

(五)構圖之基本要領

　　1.構圖的基本要件應考慮人（展示的對象）、時（展示的時間）、事（展示的目的與意義）、地（展示的地點）、物（展示的內容）。

　　2.構想發展應由展示的目的、意義與內容著手。以工業設計系年度作品展為例，可就展示作品的特性、工業設計的意義與學習過程的理念及工業設計中英文字的變化等去發揮。

　　3.構圖內的文字與圖像均應注意合理的可視距離，以避免觀視不清。

　　4.重要的訊息，如展示時間與地點的文字說明應與背景的色彩呈強烈對比。

(六)本習作之應用參考實例

　　圖 414 至圖 421。

414
學生作品

415
學生作品

416
學生作品

417
學生作品

418
學生作品

420
學生作品

419
學生作品

421
學生作品

參考書目

一、中文部分

1. 王秀雄譯，《美術設計的點、線、面》，大陸書店，民國 58 年 10 月版。

2. 高山嵐編著，《美術設計 1, 2, 3》，藝術圖書公司，民國 61 年 10 月版。

3. 蘇茂生著，《商業美術設計：視覺語言（幌子、標誌、商標等）》，愛樂書店，民國 63 年 3 月版。

4. 魏思孝編著，《基本設計》，敦煌畫室，民國 62 年 9 月版。

5. 董澍淼編，《產品與商標設計》，經濟日報社，民國 69 年 5 月版。

6. 林書堯著，《色彩學概論》，6 版，三民書局，民國 63 年。

7. 大智浩著，陳曉冏譯，《設計的色彩計劃》，2 版，大陸書店，民國 63 年版。

8. 林銘泉著，《人機系統模式在產品設計與發展之應用》，正業書局，民國 75 年 2 月版。

9. 丘永福編著，《造形原理》，藝風堂出版社，民國 78 年 7 月 3 版。

10. 游象平、王錫賢編著，《基礎設計之研究》，古印出版社，民國 80 年 5 月版。

11. 丘永福編著，《設計基礎》，藝風堂出版社，民國 79 年 6 月版。

12. 佐口七朗編著，《設計概論》，藝風堂出版社，民國 79 年 5 月版。

13. 靳埭強著，《平面設計實踐》，藝術家出版社，民國 72 年 9 月版。

14. 陳英德著，《巴黎現代藝術》，藝術家出版社，民國 79 年 10 月版。

15. 朝倉直巳著，林品章譯，《光構成》，藝術家出版社，民國 79 年 3 月版。

16. 陸蓉之著，《後現代的藝術現象》，藝術家出版社，民國 79 年 5 月版。

二、英文部分

1. Zelanski, Paul, and Fisher, Mary Pat, *Design : Principles and Problems*, Holt, Rinehart and Winston, Inc., 1984.

2. Flurscheim, Charles H., *Industrial Design in Engineering : A Marriage of Techniques*, The Design Council, 1983.

3. Stoops, Jack, and Samuelson, Jerry, *Design Dialogue*, Davis Publications, Inc., 1983.

4. Sparke, Penny, *An Introduction to Design and Culture in the Twentieth Century*, Harper & Row, Publishers, Inc., 1987.

5. Hillier, Bevis, *The Style of the Century: 1900-1980*, The Herbert Press, Ltd., 1983.

6. Katz, Sylvia, *Plastics: Common Objects, Classic Designs*, Harry N. Abrams, Inc., Publishers, New York, 1984.

7. Kerlow, Isaac Victor & Rosebush, Judson, *Computer Graphics for Designers & Artists*, Van Nostrand Reinhold, New York, 1986.

8. Watt, Alan, *Fundamentals of Three-Dimensional Computer Graphics*, Addison-Wesley Publishing Company, 1989.

9. Stevens, Roger T., *Fractal: Programming in Turbo Pascal*, M&T Publishing, Inc., 1990.

10. Sonsino, Steven, *Packaging Design: Graphics, Materials, and Technology*, Thames and Hudson, Ltd., London, 1990.

11. Suh, Nam P., Development of the Science Base for the Manufacturing Field Through the Axiomatic Approach, *Robotics & Computer-Integrated Manufacturing*, Vol.1., No.314, pp.397-415, 1984.

12. Mackenzie, Dorothy, *Green Design: Design for the Environment*, Laurence King, Ltd., 1991.

13. Papanek, Victor, *Design for the Real World: Human Ecology and Social Change*, 2nd Edition, Van Nostrand Reinhold Company, 1984.

14. Bevlin, Marjorie Elliott, *Design Through Discovery*, CBS College

Publishing, 4th Edition, 1984.

15. Cheatham, Frank R., Cheatham, Jane Hart, and Haler, Sheryl A., *Design Concepts and Applications*, Prentice-Hall, Inc., Englewood Cliffs, N. J., 1983.

16. Bellati, Nally, *New Italian Design*, Rizzoli International Publications, Inc., 1990.

17. Zelanski, Paul, and Fisher, Mary Pat, *Shaping Space: The Dynamics of Three-Dimensional Design*, Holt, Rinehart and Winston, Inc., 1987.

18. Wong, Wucius, *Principles of Color Design*, Van Nostrand Reinhold Company, 1987.

19. Heskett, John, *Philips: A Study of the Corporate Management of Design*, Rizzoli International Publications, Inc., 1989.

20. Swann, Alan, *Designed Right*, North Light Books, 1990.

21. Hugh, Aldersey-Williams, *New American Design: Products and Graphics for a Post-Industrial Age*, Rizzoli International Publications, Inc., 1988.

22. Cleminshaw, Doug, *Design in Plastics*, Rockport Publishers, 1989.

23. Murphy, John, and Rowe, Michael, *How to Design Trade Marks & Logos*, Quarto Publishing Plc, 1988.

24. Albera, Giovanni, and Monti, Nicolas, *Italian Modern: A Design Heritage*, Rizzoli International Publications, Inc., 1989.

25. Foley, James D., Dam, Andries Van, Feiner, Steven K., and Hughes, John F., *Computer Graphics: Principles and Practice*, 2nd Edition, Addison-Wesley Publishing Company, 1990.

26. Collins, Michael and Papadakis, Andreas, *Post-Modern Design*, Academy Editions, 1989.

27. Carter, David E., *American Corporate Identity: The State of the Art in the 80s*, Art Direction Book Co., 1986.

28. Allen, Jeanne, *Designer's Guide To Color 3*, Chronicle Books, 1986.

29. Dick Powell, *Design Rendering Techniques: A Guide to Drawing and Presenting Design Ideas*, North Light Books, 1986.

30. Hearn, Donald, and Baker, M. Pauline, *Computer Graphics*, Prentice-Hall, Inc., Englewood Cliffs, New Jersey, 1986.

31. Gilbert, Rita, *Living with Art*, 3rd Edition, McGraw-Hill, Inc., 1992.

32. Yew, Wei, *Noah's Art*, Quon Editions, Singapore, 1991.

三、日文部分

1. Spring Issue，《手芸ブック》，雄雞社，1990。

2. 渡辺恂三，《デザインスケッチ》，美術出版社，1975。

3. 《プロダクションメッセージ》，Vol. 3，アド出版社，1988。

4. 金子至、岡田朋二與松村英勇合著，《製品開発とデザイン：その優れた100選》，丸善株式会社，1970。

5. 松井桂三編，《3D グラフィックス》(Three Dimensional Graphics)，株式会社六耀社，1988。

6. 柏木博、磯村尚徳與NHK取材班合編，《モダンデザイン・100年の肖像》，学習研究社，1989。

7. 佐野敬彦編，《イタリアン・デザインの創造》，学習研究社，1991。

8. 中子真治與海野弘合編，《アメリカン・デコの楽園》，学習研究社，1990。

9. 《パッケージデザイン総覧》8 (Best of Packaging in Japan 8)，株式会社日報，1991。

10. 柏木博、磯村尚徳與NHK取材班合編，《21世紀デザインの旅》，学習研究社，1989。

11. 二井篤子著，《インテリアのカラーデザイン》(Young Designs in Color)，美術出版社，1972。

12. 橘川真著，《ヨーロッパのウインドウ・ディスプレイ》(European Window Displays)，株式会社グラフィック社，1986。

13. ケン・ケイトー，《ビヅネス・デザイン》(Design for Business)，株式会社グラフィック社，1987。

14. 粟津潔、磯崎新與福田繁雄合編，《世界のグラフィックデザイン：環境のグラフィック》(Graphic Design of the World:Graphics in Environmement)，株式会社講談社，1974。

15. 清水文夫編著，《イタリアン・デザイン》(The Italian Design)，株式会社グラフィック社，1987。

16. 《環境デザイン集成》第10巻(Pocket Park)，株式会社プロセスアーキテクチュア，1990。

17. 《環境デザイン集成》第15巻(Landscape Design: New Wave in California)，株式会社プロセスアーキ

テクチュア，1990。

18. CI Graphics 編集委員会合編，*CI Graphics in Japan*，株式会社六耀社，1987。

19. 坂本登編，《アイデア別冊》*(Idea Extra Issue: European Designers)*，誠文堂新光社，1970。

20. ヨシ・セキグチ著，《発想と展開》，株式会社グラフィック社，1987。

21. 岡秀行著，《こころの造形》，美術出版社，1974。

22. 石原義久編，《アイデア別冊：アメリカのトレードマークとロゴタイプ》*(Idea Special Issue: American Trademarks & Logotypes)*，誠文堂新光社，1977。

23. 坂本登編，《アイデア別冊：続ヨーロッパのデザイナーたち》*(Idea Extra Issue: European Designers)*，誠文堂新光社，1970。

24. 向秀男、永井一正與梶祐輔合編，《世界のグラフィックデザイン：アドバタイズメント》*(Graphic Design of of the World: Advertisement)*，株式会社講談社，1974。

25. 田中寛志、魚成祥一郎、八鳥治久、田中俊行、吉岡博與古畑多喜雄合編，《6人のディスプレイディレクション》*(Shop Window: Six Designers'*

Display Direction)，株式会社六耀社，1986。

26. 長谷川敬著，《色彩の基本と実用》，美術出版社，1990。

27. 西沢健著，《ストリート・ファニチュア》*(Street Furniture)*，美術出版社，1980。

28. 《クラフィックビート》*(The Graphic Beat)*，Vol.1，ピエ・ブックス，1992。

29. 《アーティファイル》*(The Creative Index: Artifile)* Vol.1，，ピエ・ブックス，1992。

30. 日本パッケージデザイン協会編著，*Package Design: JPDA Member's Work Today 1992*，株式会社六耀社，1992。

31. *A Brochure and Pamphlet Collection*，Vol.2，ピエ・ブックス，1991。

32. 《国際CI年鑑》2*(International Corporate Identity 2)*，株式会社朗文堂，1992。

33. 《環境デザインベストセレクション》4 *(Environmental Design Best Selection 4)*，株式会社グラフィック社，1991。

34. デイビッドE.カーター編，《世界のロゴタイプ・マークシンボル》*(Logos of Major World Corporations)*，柏書

房株式会社，1990。

35.長谷川純雄編，*Japan's Trademarks*

& *Logotypes in Full Color: Part 4*，
株式会社グラフィック社，1991。